북 즐 아트북 시리즈 02

누구나 배울 수 있는

디 자 인 을 담 은

붓 펜 캘리그라피

김대규 저

북줄 아트북 시리즈 **02**

누구나 배울 수 있는
디자인을 담은
붓펜 캘리그라피

펴 낸 ·날 초판 1쇄 2015년 9월 22일

지 은 이 김대규
펴 낸 곳 투데이북스
펴 낸 이 이시우
교정 · 교열 이소영
편집 디자인 박정호
캘리그라피 김대규
출판등록 2011년 3월 17일 제305-2011-000028 호
주 소 서울시 동대문구 천호대로 4 동대문우체국 사서함 48호
대표전화 070-7136-5700 팩스 02) 6937-1860
홈페이지 http://www.todaybooks.co.kr
전자우편 ec114@hanmail.net

ISBN 978-89-98192-21-1 13600

© 김대규

이 도서의 국립중앙도서관 출판예정도서목록(CIP)은 서지정보유통지원시스템
홈페이지(http://seoji.nl.go.kr)와 국가자료공동목록시스템(http://www.nl.go.
kr/kolisnet)에서 이용하실 수 있습니다.(CIP제어번호: CIP2015023619)

북즐 아트북 시리즈 02

누구나 배울 수 있는

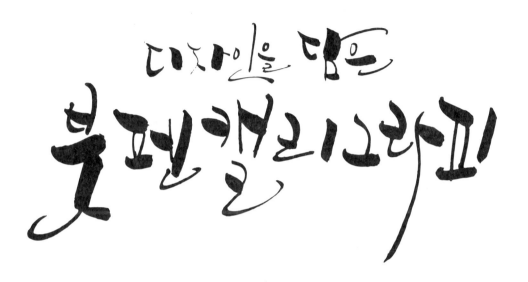

김대규 저

투데이북스
TodayBooks

머리말

 캘리그라피를 처음 접하기 전까지만 해도 평범한 학생이자, 직장인이었습니다.

 인생에서 가장 힘든 시기에 만났던 캘리그라피는 저에게 많은 힘과 꿈을 주었던 정말 좋은 선물이었습니다. 글씨를 쓰면서 정신을 가다듬게 되고, 글씨를 보면서 또 다른 삶의 철학을 만나게 되고, 글씨를 통해서 정말 좋은 인연을 많이 만나게 되었습니다. 비록 감사하다고 표현할 수 있는 대상은 아니지만 캘리그라피를 통해 밝고 멋진 꿈과 미래를 바라볼 수 있어서 감사함을 느낍니다.

 정보 전달의 수단으로 인식되고 있는 글자, 글자는 정보의 전달뿐만 아니라 마음의 전달, 그리고 아름다운 예술의 가치를 전달하는 수단으로써 그 가치가 충분하다고 생각합니다. 다양한 예술세계에서 펼쳐지는 화려하고 아름다운 평면 또는 입체 예술에서도 우리의 삶에 정신적인 요소에 충분한 양식이 되어줄 수 있지만, 캘리그라피는 대중이 함께 공유하면서 아름다운 예술적 즐거움을 전달해 주고 있는, 다시 되새겨본다면 대중성과 예술성을 겸비한 융합 예술의 한부분이라고 봅니다.

 우리 주변에서 접할 수 있는 붓으로 표현하는 서예, 누구나 그리고 어디에든 표현할 수 있는 펜, 이 두 가지의 특성을 함께 담고 있는 붓펜으로 학습할 수 있는 캘리그라피 연습법을 이 책에서 소개합니다. 이 책에서 알려드리는 정보는 캘리그라피를 학습하고 접하는 데에 있어서 아주 작은 일부에 불과하다고 생각합니다. 글씨를 예술적으로 아름답게 표현하는 데에 정형화된 연습법과 다양한 이론이 있지만, 가장 중요한 것은 글씨를 표현하는 당사자의 마음과 내재적 의미를 잘 표현하는 것이라고 생각합니다.

어떠한 펜이라도 좋습니다. 반드시 붓과 붓펜이 아니어도 좋습니다. 주변에 있는 볼펜, 연필 등 문자와 그 내용을 표현할 수 있는 어떠한 도구라도 표현하고자 하는 내용을 더욱 아름답게 나타내고 많은 대중들이 공감할 수 있게 한다면 누구나 멋진 캘리그라피 작가가 될 수 있다고 생각합니다.

캘리그라피에 대해서 더 배우고, 연습해야 하는 아직은 부족한 저에게 이런 큰 기회를 주신 투데이북스 이시우 대표님께 진심으로 감사드립니다. 그리고 여기까지 올 수 있도록 다방면으로 힘이 되어준 경기콘텐츠진흥원에도 감사합니다.

오늘도 펜을 잡으신 여러분! 매일 즐겁게 캘리하세요!

2015년 8월
저자 김대규

CONTENTS

PART 02 붓펜 캘리그라피 작업 노하우

1. 도형을 그려보자 - 제한된 공간 속에서 펼치는 자유의 날개 — 61

2. 의미 있는 반복연습 - 규칙적이지만 의미 있고 리듬 있는 반복학습을 하자 — 69

3. 손가락과 손의 힘을 활용하는 캘리그라피 — 80

4. 나만의 캘리그라피 글씨체 개발하기 — 86

CONTENTS

PART **04** 색채심리학 캘리그라피

PART **05** 버전 업 캘리그라피

캘리그라피 디자인의
세계로 초대

전 세계에서 가장 과학적인 문자로 칭송받고 있는 한글, 19개의 자음과 21개의 모음으로 구성된 한글이 보여주는 매력이란 참으로 다양하고 그 범위가 이루 말할 수 없을 정도로 많다. 교과서, 신문, 방송매체 등 우리가 정보를 얻으려면 반드시 필요한 것이 대한민국에서는 우리 한글이며, 바로 이 한글에서 수많은 재화와 정보가 탄생하고 있다.

글자란 내 생각, 손, 그리고 필기도구를 거쳐 평면에 입혀지는 메시지 전달의 매개체이다. 이러한 글자가 메시지 전달의 범위에 한정되는 것이 아니라, 최근에는 감각의 메시지를 함께 전달해 주고 있는 범위로서 캘리그라피라는 다채로운 옷을 입고 우리 주위의 눈을 신선하게 해주고 있다.

전통방식에서부터 시작하여, 현대적인 느낌의 다양한 펜으로까지, 표현할 수 있는 수단만 있다면, 그리고 무엇이든 과감하고 용감하게 표현할 수 있는 상상력과 창의력만 바탕이 된다면 누구나 쉽게 마음속 메시지를 표현할 수 있는 글자예술가로의 발돋움이 가능하다.

글자에는 절대 악필이 없다. 악필이 있다면 선필이 있어야 하는데 선필이라는 말은 잘 쓰이지 않는다. 잘 쓰고 못 쓰고의 차이를 넘어 글자를 상대에게 얼마만큼 자기의 생각을 효과적으로 전달하느냐가 더 중요할 것이다. 그런데 이러한 일반적인 글자로 표현하는 부분에 한 글자 한 글자에 입혀지는 캘리그라피가 들어간다면, 자기의 생각이 들어간 글자를 좀 더 효율적이며, 감성자극의 매개체로 메시지 전달의 더욱 중요한 역할을 수행할 수 있다.

캘리그라피에서 글자 본연의 정보전달의 특성을 바탕으로 하여, 글자의 선과 그 안에 들어있는 깊은 아름다움을 찾고, 글자에 숨어있는 누구도 찾지 못했던 나만의 새로운 매력을 만들어보자. 글자를 쓰는 것이 얼마나 매력 있고 재미있는지 아는 데는 단 1분이면 충분하다.

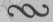

1 반갑다! 붓펜 캘리그라피

1-1. 누구나, 모두가 함께 예술을 할 수 있는 수단

이 책에서 다루고자하는 캘리그라피는 전통적 서예기법의 캘리그라피가 아닌, 누구나 쉽게 접근할 수 있고 다룰 수 있으며, 언제 어디서나 나만의 글씨를 다룰 수 있는 붓펜을 중심으로 캘리그라피 디자인과 그 방법에 대한 것이다. 붓펜, 한마디로 펜과 붓이 하나가 된 결합체로서, 서예로만 접하던 큰 붓이 손 안에 작게 들어오도록 만들어진 붓과 펜의 만남이라고 할 수 있겠다.

또한 붓펜으로 만나보는 캘리그라피는 캘리그라피 학습을 시작할 때, 큰 붓과 수많은 도구가 수반되어야만 학습할 수 있는 한계점을 벗어나, 작고 휴대하기 편리한 크기로 배우고 연습할 수 있다는 점에서 많은 장점을 갖고 있다.

펜의 크기가 작아짐에 따라 쓸 수 있는 종이의 크기도 그만큼 작아지고 작품을 바라볼 수 있는 시야는 좁아질 수 있는 단점이 있으나, 다양한 필체를 접하고 더욱 많은 글자를 쓸 수 있으며, 취미생활이나 마음의 안정을 가져다 줄 수 있을 정도의 수단으로써 매우 좋은 역할을 한다.

붓펜으로 시작하는 캘리그라피는 어떠한 평면 도구에도 표현할 수 있는, 또한 누구나 예술가가 될 수 있다는 편안한 자신감을 갖고 시작할 수 있다. 출근하는 버스에서, 여행가는 비행기 안 또는 기차에서, 여행지에서, 애인을 기다리는 카페에서, 친구와 함께하는 동아리방에서, 주말에 여유롭게 산책하면서, 음악을 들으며 등 내 느낌과 주변에 보이는 수많은 풍경들을 보고 느껴지는 생각들을 글자로 담아본다면 그 자체에서 내 안에 자리 잡고 있었던, 표현

하고 싶었던 수많은 생각들을 감성적이고 아름답게 표현할 수 있다.

뿐만 아니라 붓펜만 있다면 내 글씨를 담은 감성적인 선물도 가능하다. 다양한 종이에, 상대방의 이미지와 상황을 다양하게 고려하여 멋진 문구가 담긴 메시지를 휴대하기 편리하게 담아서 선물한다면 상대방에게 나를 기억하게 할 수 있는 또 하나의 멋진 수단, 글자로 이어지는 따뜻한 감성교류의 수단이 될 것이다.

1-2. 캘리그라피의 가장 중요한 한 가지

캘리그라피는 영문표기로 'calligraphy'이며, 이 영문표기의 직접적 해석은 '서예'이다. 캘리그라피라는 용어가 최근에는 멋진 글씨를 표현하는 기존 서예의 의미에서 현대적 예술의 의미를 부여하여 재해석되어 표현되고 있다. 하지만 한글을 이용하여 표현하는 예술로서 캘리그라피라는 멋진 외국어도 좋지만, '우리말 멋글씨'라는 우리 토속적인 표현도 함께 알고 캘리그라피를 학습한다면, 우리 한글의 멋진 아름다움을 더욱 깊게 느낄 수 있을 것이다.

또한 캘리그라피는 선의 다양한 움직임과 자신의 감성을 적절히 혼합하여 표현하는 복합예술작업인 동시에, 글자를 표현하는 작업이기 때문에 제3자가 보았을 때 가장 기본적인 정보가 전달될 수 있도록 표현해야 한다. 그 중 가장 중요한 것이 바로 '가독성'인데, 글자를 보았을 때 읽는 사람의 입장에서 제대로 읽을 수 있는지의 여부에 관한 것이며, 캘리그라피는 어디까지나 읽을 수 있어야 한다는 것이 제1원칙으로 가장 중요하다. 나름대로 멋지게 표현했다고 생각해도 상대방이 읽을 수 없거나, 그냥 지나치게 된다면 아무 의미 없는 작업이 될 수 있다.

예술적인 표현을 가득 담으면서, 가독성을 잃지 않게 표현하는 캘리그라피는 어떻게 보면 어려운 예술이자 창작 작업일 수 있다. 하지만 그런 과정 속에서 캘리그라피의 매력을 다시 한번 느낄 수 있으며, 더 나아가 한글이 갖고 있는 과학적 특성에 예술적 특성이 더해지는 과정은 그야말로 문자예술만이 갖고 있는 단 하나의 매력이라고 할 수 있다.

2 붓펜 캘리그라피 작업도구
소개 및 활용법

2-1. 제조사별

붓펜은 현재 종류가 다양하게 유통되고 있지는 않다. 주로 아래의 그림에서 볼 수 있는 형태의 일본 제조사를 중심으로 많은 붓펜이 수입되어 판매되고 있다. 우리나라에서는 모나미 社에서 주로 붓펜을 제조 및 판매하고 있다. 주로 일본에서는 아날로그 감성이 우리나라 시장보다는 뚜렷하고, 그 시장성이 아직도 튼튼하기 때문에, 필기류 관련 제조판매업은 매년 성장세를 유지하고 있는 반면, 우리나라는 현대화 물결이 그 어느 나라보다도 뚜렷하게 드러나고 있으며, 디지털 문명에 매우 익숙해져 있기 때문에, 문구류에 대한 시장성을 감안하여 보면 다양한 필기류, 특히 붓펜에 대한 다양한 제품을 만나보기가 어렵다.

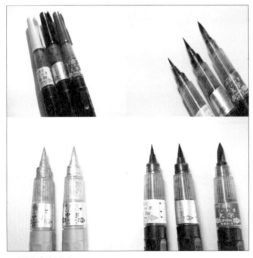

▲ 쿠레타케 붓펜

▲ 아카시야 붓펜

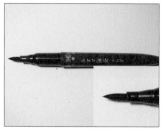
▲ 모나미 붓펜

▲ 펜탈 붓펜

▲ 제노 붓펜

2-2. 색상

붓펜은 주로 먹을 다루는 서예 캘리그라피와는 달리, 아주 다양한 색상으로 구성되어 있다. 기본적인 검정부터 출발하여, 금색, 은색, 흰색 등 다양한 색상을 시중에서 만나볼 수 있으며, 뿐만 아니라 더 폭넓게 수채화 형태의 느낌을 표현할 수 있는 빨간색, 노란색 등 광범위한 색상으로 된 붓펜들이 판매되고 있다. 이처럼 다채로운 붓펜의 특성을 기반으로 자신이 표현하고자 하는 글씨와 그 글씨에 적합한 색상을 다양하고 독특하게 표현할 수 있다.

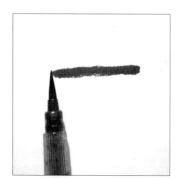
▲ 기본 흑색 붓펜 1

▲ 기본 흑색 붓펜 2

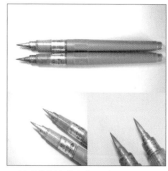
▲ 쿠레타케 붓펜 금색, 은색

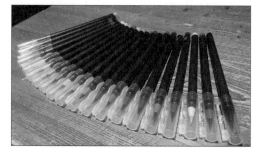
▲ 아카시야 펜 20색 구성

2-3. 형태

붓펜의 크기는 서예를 다루는 붓의 크기에서 알수 있는 바와 같이 다양한 크기와 형태로 나오고 있다. 일반적으로 알 수 있는 크기 구분으로 대, 중, 소 형태로 출시되고 있으며, 자신이 추구하는 글씨의 크기에 따라 적합한 크기의 붓펜 크기를 조정 및 선택하여 사용하면 된다. 처음 시작하는 초보 학습자에게는 '중'크기의 붓펜을 추천한다.

질감은 크게 딱딱한 형태, 부드러운 털의 형태로 되어 있으며, 딱딱한 형태는 주로 일반적인 글씨를 많이 쓸 때 사용하므로, 붓의 굵기와 선을 다양하게 표현할 수 있는 캘리그라피를 학습하기에는 어려움이 있다. 그러므로 캘리그라피 작업을 할 때는 서예용 붓의 느낌을 살릴수 있는 부드러운 모필형 붓펜을 선택하여 학습하기를 추천한다.

그밖의 붓펜으로 나오는 다양한 형태로 납작한 형태의 워터브러시 붓펜과, 물을 넣고 물감을 입혀 사용할 수 있는 워터브러시 일반 붓펜 형이 있다. 납작한 형태보다 다양한 창작의 수단으로 많이 쓰일 수 있으며, 일반 붓펜 형태의 경우는 본래 물을 충전하여 물과 딱딱한 고체 형태의 물감의 색채를 결합하여, 다양한 색감이 들어간 글자를 표현할 수 있다. 그러나 캘리그라피의 경우 흑색으로 표현하는 경우가 많기 때문에, 먹물이나 유성잉크를 내부에 충전하여 사용할 수도 있다.

▲ 쿠레타케 워터브러시 붓펜 소

▲ 쿠레타케 워터브러시 붓펜 중

▲ 쿠레타케 워터브러시 붓펜 대

▲ 붓펜 고체형

▲ 붓펜 모필형

▲ 쿠레타케 워터브러시 붓펜 납작형

2-4. 보관 및 관리법

붓펜을 보관하는 방법은 매우 간단하다. 첫째, 사용 후에는 뚜껑을 반드시 닫아야한다. 잉크가 자연 건조되어 버릴 수 있기 때문에, 장시간 붓펜을 사용하지 않는 경우에는 뚜껑을 반드시 닫고 보관하도록 해야 한다. 그리고 붓펜의 잉크가 많이 소진되거나, 잘 나오지 않는 경우에는 붓모가 아래로 향하도록 하고 필통이나 필기구함에 보관하도록 한다.

둘째, 붓펜도 서예를 하는 붓처럼 부드럽고 세심하고 조심히 다루어 주는 것이 좋다. 붓펜을 사용하다 보면 붓펜의 특성상 끝부분이 흐트러질 수 있기 때문에, 정갈한 글씨 표현을 위해서 붓모가 한곳으로 잘 모아질 수 있도록 수시로 정비해주는 것이 좋다. 또한 캘리그라피 표현을 너무 자유롭게 추구하는 나머지 거칠고 강하게 또는 두껍게 쓰는 작업을 자주하다 보면, 붓모 끝부분이 마모가 심해져서 장시간 사용할 수 없는 상태로 변해버리기 때문에, 이 점을 유의하며 붓펜을 활용해야 한다. 최대한 붓모 끝부분을 부드럽게 다루면서 캘리그라피를 하도록 한다.

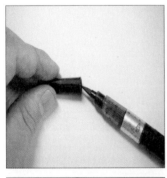

◀ 붓펜의 뚜껑을 닫는 그림

-붓펜 사용 후 또는 사용 중에는
 잉크가 건조되지 않도록 반드시 뚜껑을 닫는다.

◀ 붓모가 아래로 가도록 보관하기

-잉크가 붓모에 지속적으로 묻어 나올 수 있도록
 거꾸로 세워 보관한다.

3 붓펜 캘리그라피 연습방법

3-1. 붓펜과 함께 활용할 수 있는 그밖의 다양한 도구

○칫솔

칫솔의 경우, 칫솔모가 잔디처럼 많이 뻗어 있고, 붓펜, 서예 붓과는 달리 모가 한군데로 집중되어 있는 것이 아니기 때문에, 여러 선이 겹쳐있는 가는 곡선이나, 여러 번 찍어 표현하는 것으로 가는 점을 단시간에 많이 표현할 수 있다. 빗줄기 표현, 민들레 씨앗 등 붓으로 표현하기 어려웠던 다른 품격의 표현이 가능한 도구이다.

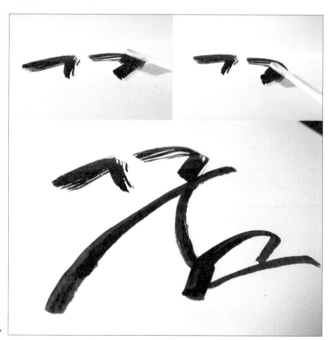

칫솔을 사용한 작품의 예 ▶

○이쑤시개

이쑤시개의 경우, 아주 가는 곡선의 표현, 붓이나 다른 도구로 표현할 수 없었던 매우 얇은 선의 표현을 필요로 할 때 병행 사용해 보면 아주 좋은 도구이다. 또한 이쑤시개를 여러 개 겹쳐서 사용해 본다면, 처음에 시도하고자 했던 얇은 선 표현에서 복합적인 응용을 할 수 있다.

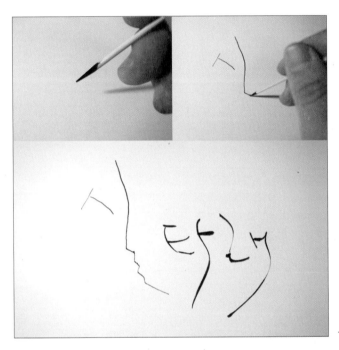

◀ 이쑤시개를 사용한 작품의 예

○빨대

빨대의 경우, 작은 원통형 구조이기 때문에, 먹을 떨어뜨린 부분에 바람을 불어 자연스러운 선의 뻗침 효과를 기대할 수 있으며, 붓펜으로 표현한 캘리그라피 위에 동반하여 표현한다면, 보다 창의적이고 자연스러운 효과를 표현할 수 있는 도구가 된다. 빨대의 크기에 따라 바람의 세기 및 굵기가 달라지기 때문에 이런 효과도 고려해 보고 활용해 본다면 좋은 작품들을 많이 만들 수 있다.

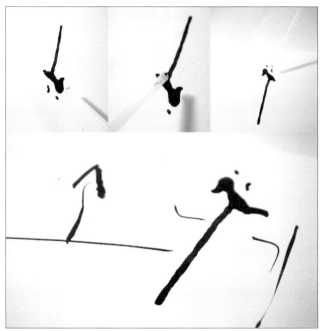

3-2. 붓펜 연습을 위한 다양한 지류

붓펜을 활용한 캘리그라피 학습은 서예 캘리그라피와는 달리 다양한 평면 도구를 활용하는 것이 가능하다는 장점이 있다. 작은 메모지에서 큰 신문 및 달력에 이르기까지 크기와 색상에 구애받지 않고 학습이 가능하다. 주변을 돌아보고 무엇인가를 적을 수 있는 종이를 발견한다면, 캘리그라피를 위한 도구로 활용해 보자.

캘리그라피가 들어간 도구는 또 하나의 학습도구가 될 것이며, 자연스럽게 만들어진 나만의 작품, 상품이 될 수 있다.

○도화지, A4 용지

하얀 백색 바탕에 쓰는 흑색의 글씨는 가장 일반적인 캘리그라피의 형태이다. 도화지, 스케치북, 드로잉북 등은 두꺼운 재질로 되어 있고, 크기도 다양하기 때문에 복합적으로 활용이 가능하다. 두꺼운 지류의 경우는 뒷면이 잘 비치지 않기 때문에, 한 면에 쓰고 뒷면에 다시 한 번 활용할 수 있는 장점이 있다.

▲ 도화지

▲ 드로잉북

▲ A4용지

○신문

신문의 경우에는 가볍게 글씨 연습을 할 수 있는 도구로서, 큰 글씨를 연습하거나, 붓을 잡는 다양한 방법을 실습하기에 아주 적합한 지류이다. 더불어 회색의 바탕에 많은 작은 글씨들이 모여 있기 때문에, 작품을 하기 전 글씨 크기에 따른 조합을 알아보고 분석하기에 적합하다.

▲ 신문

▲ 달력

○달력

달력의 경우에는 앞면은 숫자와 그림이 주를 이루고 있으며, 뒷면은 매끄러운 하얀 바탕이 많다. 보통 지류의 경우 거친 느낌의 재질이 많은 반면, 달력의 경우에는 매끄러운 특성이 있고, 붓의 잉크 또는 먹이 채워지지 못하는 느낌을 줄일 수 있으며, 붓펜이 미끄러지는 느낌에 따라 표현해 볼 수 있는 또 하나의 좋은 도구가 될 수 있다. 게다가 대부분 달력은 사이즈도 크기 때문에, 많은 다작 또는 큰 형태의 캘리그라피 연습을 할 수 있다.

4 붓펜 캘리그라피 실전연습법

4-1. 붓펜 잡기

붓펜 잡기는 긴 붓펜의 어느 위치를 잡느냐에 따라 글자 크기, 표현 범위가 다양하게 적용된다. 붓의 상중하를 구분하여, 잡아보고 가볍게 종이 위에 직선을 그어보거나, 원을 그어보는 연습을 해본다면, 다양한 표현 방법 및 글씨체 구성을 위한 방법의 일환으로 손에 익힐 수 있는 하나의 요령이 될 수 있다.

▲ 하단 붓 잡는 방법 　　　　▲ 중단 붓 잡는 방법 　　　　▲ 상단 붓 잡는 방법

4-1-1. 붓펜 하단 잡기

이 방법은 얇은 선과 작은 글씨 등 좀 더 세밀한 표현을 하고자 할 때 주로 다루는 방법이다. 보통 우리가 일반 노트필기를 할 때 주로 쓰는 방법과 많이 유사하며, 붓펜 중에서 손가락을 잡는 부분이 고무로 되어 있는 경우에는 미끄러짐이나 흐트러짐을 방지할 수 있으나, 붓펜

종류에 따라 하단에 위치한 부분에 고무처리가 되어 있지 않은 경우에는 글씨를 쓰면서 손의 땀 분비로 인해 아래로 점점 내려가는 경향이 나올 수 있기 때문에 이 부분을 유의하며 붓펜이 손에 잘 고정된 상태로 캘리그라피를 해야 한다. 붓모 부분에 너무 가깝게 잡다보면 손바닥 부분이 지면에 닿아서 붓을 활용하는데 어려울 수 있기 때문에, 글씨를 쓰면서 자신의 손가락의 위치를 확인하면서 쓰는 것이 좋다.

 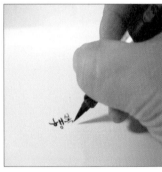

◀ (좌)붓펜의 하단을 잡는 손과
　　캘리그라피를 쓰는 사진
◀ (우)붓펜의 하단을 잡고 썼을 때
　　연출되는 캘리그라피

　　또한 이 방법은 자세에도 많은 영향을 받을 수 있다. 작은 글씨 또는 세밀한 표현을 하다보면 몸이 구부러지거나 글씨에 따라 몸이 같이 쪼그라드는 경향을 보일 수 있는데, 글씨도 쓰는 자세에 따라 변화하고 그에 동반되는 효과들이 나타날 수 있기 때문에, 안정적인 자세를 유지하는 것도 중요하다. 글씨를 쓰다가도 자신의 자세가 너무 구부정하거나, 목이 너무 굽혀져 있다면 한 번쯤 휴식이나 스트레칭으로 가벼운 운동을 하고 다시 글씨를 쓰는 것을 권장한다. 또한 무리하게 글씨를 쓰다보면 손 스트레스를 받을 수 있기 때문에, 손목 스트레칭이나 손가락 운동을 통해 긴장을 풀어주는 것도 매우 중요하다.

◀ 손을 풀어주는 작업

4-1-2. 붓펜 중단 잡기

이 방법은 가로와 세로 3cm 이상의 중간 글씨 크기의 글자를 표현하는 데에 적합한 붓 잡기 방법이다. 하단보다는 약간 2~3cm정도 위를 잡고 쓰는 방법으로, 조금 더 과감한 표현이나 굵은 글씨와 얇은 글씨를 번갈아 쓰고자 할 때 쓸 수 있는 방법이다. 하단을 잡는 것보다 조금 불안정한 글씨가 연출될 수 있으나, 붓펜으로 좀 더 큰 글씨의 표현을 시작할 때 좋은 준비단계라고 볼 수 있다. 하단에서부터 벗어나서 서서히 중단, 상단으로 가는 단계에서는 글자가 커지기 때문에 안정성 있는 붓 잡기가 요구되며, 손의 검지와 엄지를 더욱 강하게 잡는 기술이 더욱 필요하다. 중단잡기는 엽서, 청첩장 등 작은 알림글씨가 필요한 경우에 쓰면 좋은 방법이 될 수 있다.

하단에서 중단잡기 방법으로 올라갈 때에는 적응이 되기에 시간이 걸릴 수 있으므로, 조금 더 큰 글씨나 다른 붓펜 잡기 방법으로 넘어갈 때에는 연습장에 선(가로선, 세로선, 곡선, 도형 등)을 가볍게 수차례 그어보는 연습을 병행하는 것이 좋다.

▲ 붓펜의 중단잡고 캘리그라피를 쓰는 사진

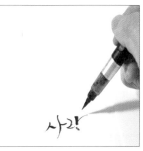
▲ 붓펜의 중단을 잡고 썼을 때 연출되는 캘리그라피

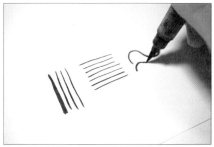
▲ 선을 긋는 연습법 사진

4-1-3. 붓펜 상단 잡기

이 방법은 붓펜의 최상단을 잡고 쓰는 대형글씨를 쓰는 작업이다. 붓펜은 서예붓과는 달리 잉크가 충분한 상태에서 농도 있게 표현되는 것이 아니기 때문에, 대형작업을 하게 되면 흐릿한 표현이 많아질 수 있으므로 글씨를 쓰는 속도를 너무 빠르지 않고 적절하게 하는 것이 좋다.

붓펜 상단잡기는 중단잡기와 마찬가지로 불안정한 글씨가 연출될 수 있으므로 손가락의

강한 잡기가 요구되며, 손목의 강한 유연성을 더 필요로 하고 있으며, 손의 자유로운 감각과 상상력을 무한대로 펼칠 수 있는 붓펜 잡기라고 할 수 있다. 작은 글씨에서는 전혀 볼 수 없었던 좀 더 큰 글씨와 다른 글씨 형태 등 자신의 손에서 뻗어 나오지 못했던 다양한 글씨체를 찾아낼 수 있으며, 보다 독특한 글씨체, 예술적인 글씨체를 만들어내는 데에 도움을 줄 수 있는 글씨체라고 볼 수 있다. 붓펜 상단잡기는 하얀 종이가 아니더라도 큰 대형 종이(신문, 달력 등)가 있다면 표현할 수 있는 한계 없이 더욱 멋지고 다양한 표현이 가능하다. 조금 더 깔끔한 캘리그라피 작업 결과물을 얻을 수 있는 학습도구로는 커다란 스케치북 또는 드로잉 북을 활용하는 것도 좋은 방법이다.

◀ 붓펜의 상단을 잡고 캘리그라피를 쓰는 사진
◀ 상단을 잡고 썼을 때 연출되는 캘리그라피

4-2. 소재 선택

캘리그라피로 활용할 수 있는 소재 선택의 범위는 다양하다. 우리말, 시, 명언, 노래 가사 등 우리 한글이 들어가 있는 다양한 단어, 문장이라고 하면 캘리그라피를 쓸 수 있는 소재가 될 수 있다. 하지만 캘리그라피를 처음 시작하거나, 캘리그라피를 시작하고자 하는 입문단계의 학습자에게는 긴 표현의 문장보다는 짧은 단어부터 천천히 캘리그라피 써보기를 권한다. 캘리그라피 학습은 무조건 길고 많은 문장을 쓴다고 해서 글씨를 잘 쓰는 것이 아니라, 글자의 선 하나하나마다 만들어낼 수 있는 활용범위가 굉장히 다양하기 때문에 한 글자 캘리그라피라고 하더라도 많은 문장의 캘리그라피보다 더 큰 시각적 효과를 발휘할 때도 있다. '물이 흐르는 바닷가'의 문장보다 '물'이라는 캘리그라피에서 더 좋은 캘리그라피 효과를 발견했을 때 글자의 수보다 글자에 들어간 작가의 정성에 더 비례한다는 것을 알 수 있게 된다.

4-2-1. 우리말

우리말은 그야말로 캘리그라피를 학습하는 데에 있어서, 매우 효율적이며 한글 학습에 있어 의미가 있는 연습 소재라고 하겠다. 글자수별로 다양한 형태를 가지고 있을 뿐만 아니라, 어여쁘고 신기한 의미를 가진 우리말이 다양하게 존재하고 있으며, 그 의미 또한 우리가 알지 못했던 깊은 의미를 담고 있어서 캘리그라피처럼 감성과 예술적 글자를 표현하는 데에 가장 이상적이다. 또한 우리말을 통해 캘리그라피를 학습한다는 것은 다시금 우리 한글에 대한 중요성을 더 깊이 생각해 볼 수 있는 기회가 될 수 있다. 더불어 우리말은 어감이 매우 우수하고, 그 느낌이 우리가 일상적으로 많이 접해보지 못했던 귀엽고 아기자기한 느낌의 단어들이 많아서, 신선하고 독특한 느낌을 아름답게 살려 표현하는 캘리그라피에 적용하는 데에 아주 적합하다. 글자수에 따른 다양한 우리말 캘리그라피를 예시 디자인을 통해 만나보도록 하자.

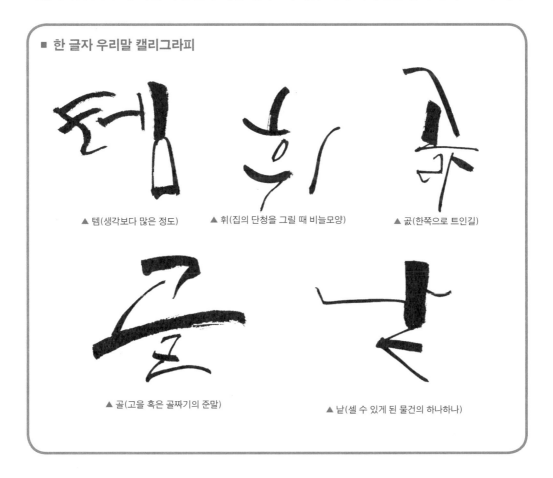

■ 한 글자 우리말 캘리그라피

▲ 템(생각보다 많은 정도) ▲ 휘(집의 단청을 그릴 때 비늘모양) ▲ 굷(한쪽으로 트인길)

▲ 골(고을 혹은 골짜기의 준말) ▲ 낱(셀 수 있게 된 물건의 하나하나)

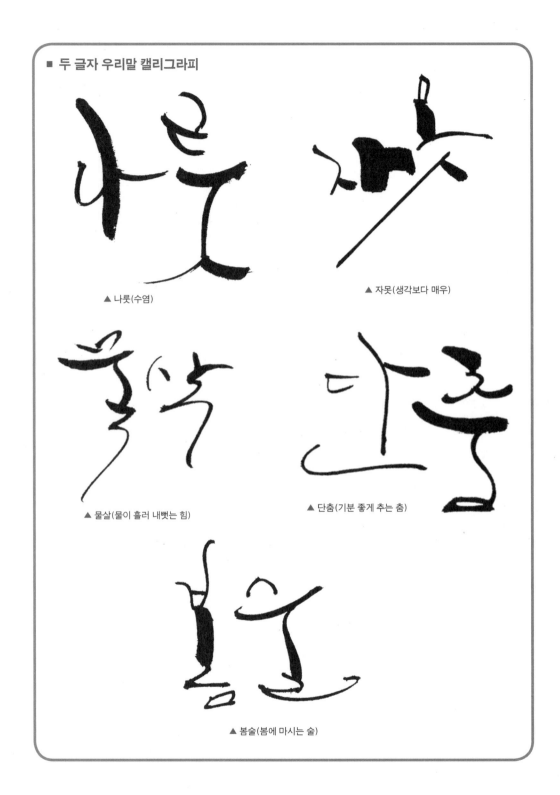

▲ 나룻(수염)

▲ 자못(생각보다 매우)

▲ 물살(물이 흘러 내뻗는 힘)

▲ 단춤(기분 좋게 추는 춤)

▲ 봄술(봄에 마시는 술)

■ 세 글자 우리말 캘리그라피

▲ 달구비(달구처럼 몹시 힘있게 내리 쏟는 굵은 비)

▲ 능소니(곰의 새끼)

▲ 여우별(궂은 날 구름 사이로 잠깐 나타났다가
사라지는 별)

▲ 소맷돌(돌계단의 난간)

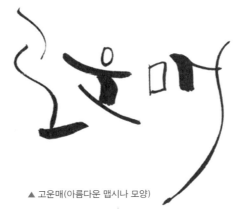

▲ 고운매(아름다운 맵시나 모양)

▲ 토실토실(보기 좋을 정도로
살이 통통하게 찐 모양)

▲ 가리사니(사물을 분간하여
판단할 수 있는 실마리)

▲ 노고지리(종달새)

▲ 가슴앓이(안타까워 마음속으로만 애달파하는 일)

▲ 걸음동무(같은 길을 가는 친구)

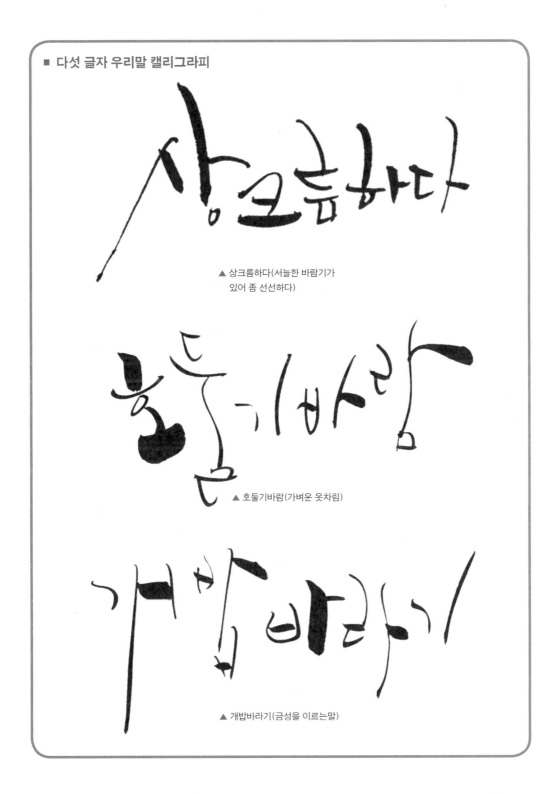

▲ 상크름하다(서늘한 바람기가
있어 좀 선선하다)

▲ 호둘기바람(가벼운 옷차림)

▲ 개밥바라기(금성을 이르는말)

찬누리

복이 가득찬
세상을 누리다

▲ 찬누리(복이 가득찬 세상을 누리다)

통밤

온밤내내

▲ 통밤(온밤 내내)

햇살

해의 내쏘는 광선

▲ 햇살(해의 내쏘는 광선)

여

물속에
잠겨있는 바위

▲ 여(물속에 잠겨있는 바위)

타니

귀걸이

▲ 타니(귀걸이)

한뉘

한평생

▲ 한뉘(한평생)

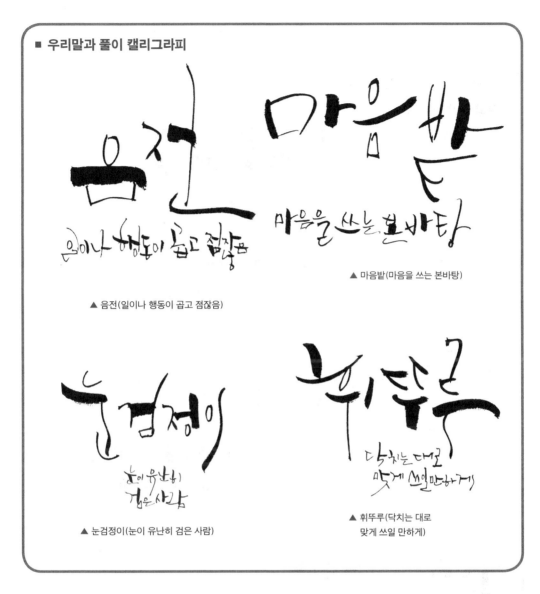

■ 우리말과 풀이 캘리그라피

▲ 음전(일이나 행동이 곱고 점잖음)

▲ 마음밭(마음을 쓰는 본바탕)

▲ 눈검정이(눈이 유난히 검은 사람)

▲ 휘뚜루(닥치는 대로
맞게 쓰일 만하게)

다양한 형태와 의미를 담고 있는 우리말은 지역 방언에도 어여쁘고 재미난 말들이 많이 있다. 특히 제주도 지역의 특수한 제주방언의 경우, 내륙 지방에서 쓰는 표준어 및 순우리말과는 다른 어감이 재미있고 어여쁜 말들이 많아서 새롭고 특이한 이미지를 만들어주는 우리말의 일부라고 할 수 있다. 소중한 우리말의 유산 중 하나인 제주방언이 활용되는 사례와 이를 캘리그라피로 적용해 본 디자인을 만나보도록 하자.

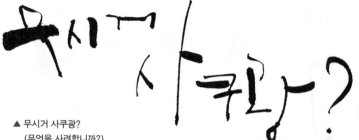

▲ 무시거 사쿠광?
(무엇을 사려합니까?)

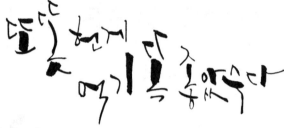

▲ 또뜻 헌게 먹기 똑 좋았수다
(따뜻해 먹기에 딱 좋았어요)

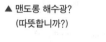

▲ 맨도롱 해수광?
(따뜻합니까?)

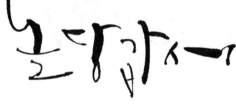

▲ 놀당갑서(놀다 가세요)

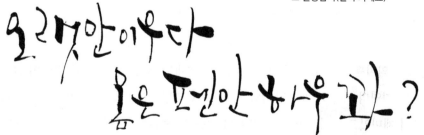

▲ 오랜만이우다. 몸은 펜안 하우꽈?
(오랜만이에요. 안녕하십니까?)

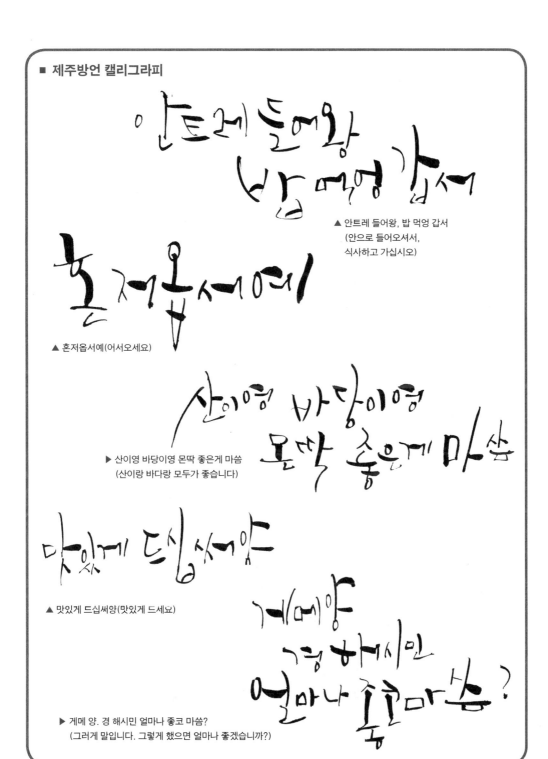

■ 제주방언 캘리그라피

▲ 안트레 들어왕, 밥 먹엉 갑서
(안으로 들어오셔서,
식사하고 가십시오)

▲ 혼저옵서예(어서오세요)

▶ 산이영 바당이영 몬딱 좋은게 마씸
(산이랑 바다랑 모두가 좋습니다)

▲ 맛있게 드십써양(맛있게 드세요)

▶ 게메 양. 경 해시민 얼마나 좋코 마씸?
(그렇게 말입니다. 그렇게 했으면 얼마나 좋겠습니까?)

4-2-2. 음식, 지명

　최근 들어 카페의 메뉴, 식당의 간판, 관광지명 등 서비스업이나 그 지역의 고유한 특색을 나타내기 위해서 한글 디자인 캘리그라피를 많이 사용하고 있다. 이와 같이 우리가 알고 있는 주변의 음식들이나 지명을 캘리그라피를 쓰는 데에 중요한 소재로 활용할 수 있다.

　예를 들어 음식명을 캘리그라피로 표현해 본다고 했을 때 그 음식이 갖고 있는 미각적 효과를 표현하는 데에 중요한 소재가 될 수 있다. 예를 들어 '바나나'의 경우, 음식의 색상, 질감, 맛, 형태 등이 일반적으로 잘 알려져 있으며 많은 사람들이 미각으로 접해보고 잘 알고 있는 음식이기 때문에 캘리그라피로 그 특징을 표현하는 경우 많은 사람들과 공감하고, 보다 특색 있는 캘리그라피 표현이 가능해진다. 예를 들어, 떡볶이의 경우 맵고 붉은 고추장의 느낌이 들어 있어서 이 느낌을 적절하게 캘리그라피로 잘 표현해 본다면, 감성적으로 공감할 수 있는 부분을 이끌어낼 수 있다.

　또한 지명을 표현하게 되는 경우도 좋은 소재가 될 수 있다. 백두산은 역사적으로 긴 역사를 담고 있는 우리 한반도의 자연이며, 장엄하고 웅장한 산이다. 이 백두산의 이미지를 캘리그라피로 드러낸다고 했을 때, 백두산이 지니고 있는 크고 웅장한 아름다움을 캘리그라피만 보는 것으로도 마음속으로 느낄 수 있다. 더불어 어느 주요 관광지역 또는 장소를 안내할 때에 그 장소의 특색이 들어간 캘리그라피로 표현한다면, 방문하는 사람들에게 보다 깊은 인상을 줄 수 있다.

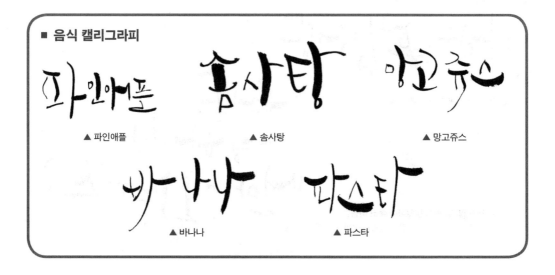

■ 음식 캘리그라피

▲ 파인애플　　　▲ 솜사탕　　　▲ 망고쥬스

▲ 바나나　　　▲ 파스타

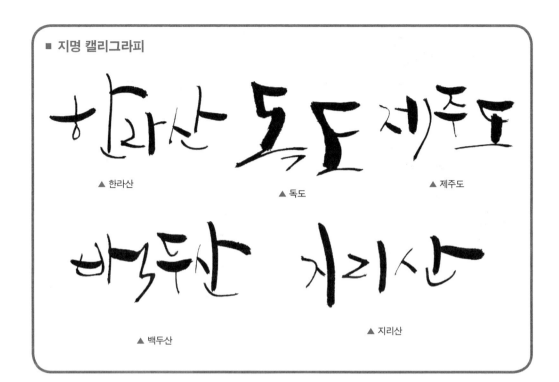

■ 지명 캘리그라피

▲ 한라산

▲ 독도

▲ 제주도

▲ 백두산

▲ 지리산

4-2-3. 이름

자신의 이름을 비롯하여 그 사람을 상징하고 대표하는 것이 바로 이름이다. 두 글자부터 네 글자 심지어는 더 길고 다양한 형태의 이름을 사용하고 있으며, 이름은 일반적으로는 한자로 풀이된 세 글자 형태로 구성되어 함축된 의미가 깊은 경우가 많을 뿐만 아니라, 순우리말로 이루어진 어여쁜 한글로 이름을 짓는 경우도 늘어나고 있다.

특히 이름은 세 글자 캘리그라피를 연습할 수 있는 가장 대표적인 경우로, 표현하고자하는 의미를 강하게 느러낼 수 있으며 녹특한 디자인적 요소를 담아낼 수 있는 아주 적절한 소재가 될 수 있다.

캘리그라피를 학습하는 데에 있어서 자신의 이름을 써보면서 가장 강조하고자 하는 내 이름 안의 주인공이 될 만한 글자를 연구해 보는 연습이나, 사랑하는 사람, 친구 또는 가족의 이름을 캘리그라피로 연출해 보면서, 상대방의 이미지를 캘리그라피로 압축해 표현해 볼 수 있는 연습도 충분히 가능하다.

한편으로 캘리그라피는 글자가 담고 있는 의미를 표현할 수 있는 함축적 글자예술로서 특히 이름을 표현할 때 아주 유용하고 다양한 표현방법으로 활용할 수 있는 소재이다. 다음의 강조 위치에 따른 이름 캘리그라피 예시문구를 통해 다양한 세 글자 캘리그라피의 디자인 예시를 만나보자.

■ 이름 캘리그라피 첫 번째 글자 강조

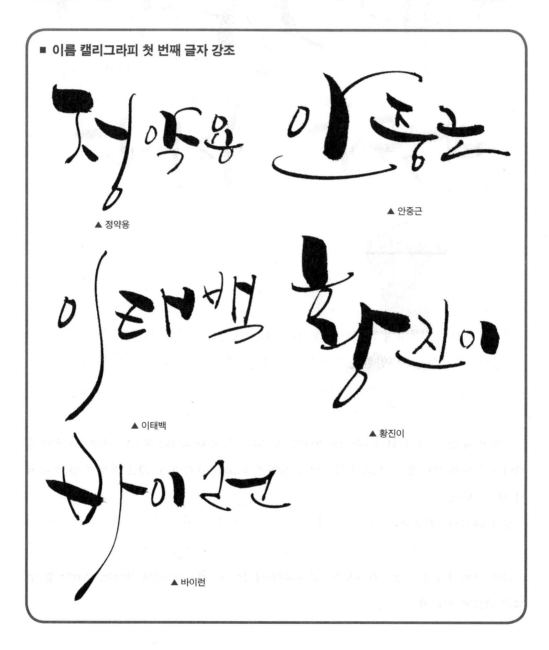

▲ 정약용

▲ 안중근

▲ 이태백

▲ 황진이

▲ 바이런

■ 이름 캘리그라피 두 번째 글자 강조

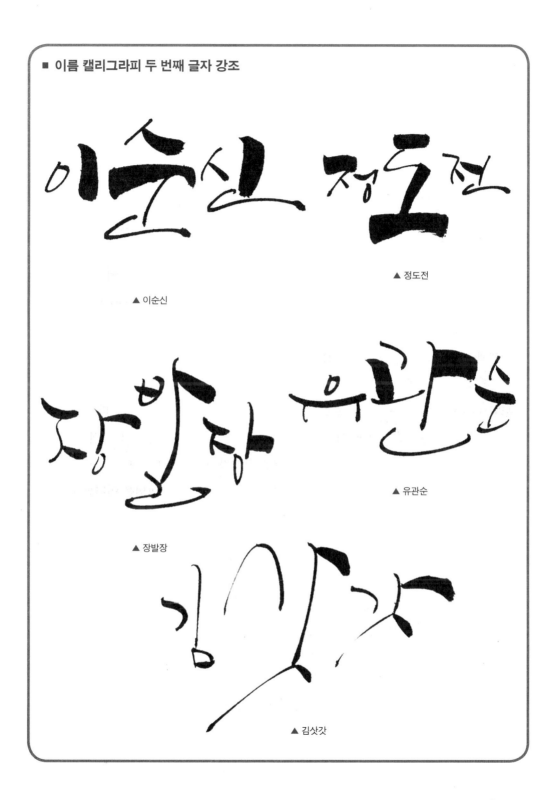

▲ 정도전

▲ 이순신

▲ 장발장

▲ 유관순

▲ 김삿갓

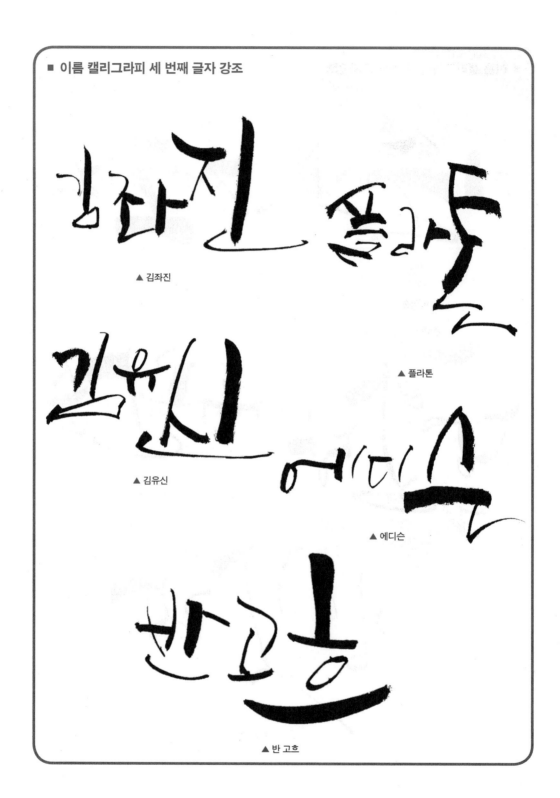

▲ 김좌진

▲ 플라톤

▲ 김유신

▲ 에디슨

▲ 반 고흐

4-2-4. 의성어, 의태어

 반복적인 리듬과 글자가 담고 있는 강한 특색과 느낌을 확연히 드러내 주는 것을 한글에서 찾아본다면 바로 의성어와 의태어를 들 수 있다. 또한 대부분의 의성어, 의태어는 네 글자의 구조에 앞뒤가 대조나 비슷한 구조를 이루는 형태가 많기 때문에, 리듬을 담아 캘리그라피를 표현하는 데에 아주 적합한 소재가 될 수 있다. 특히 의성어, 의태어의 반복리듬과 유사하게 이루고 있는 구조는 재미있고 신선한 느낌의 캘리그라피를 담아낼 수 있는 소재이기도 하다.

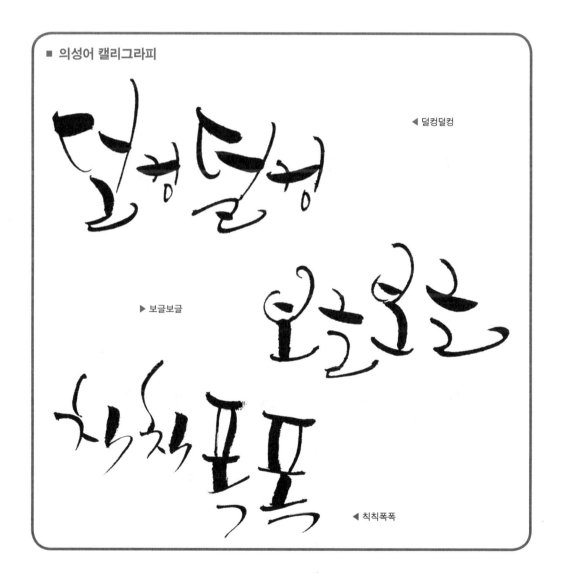

■ 의성어 캘리그라피

◀ 덜컹덜컹

▶ 보글보글

◀ 칙칙폭폭

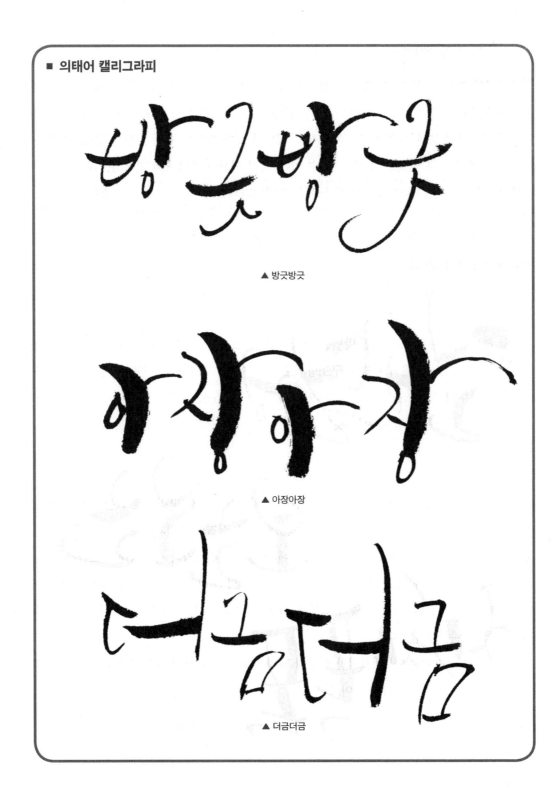

▲ 방긋방긋

▲ 아장아장

▲ 더금더금

4-2-5. 명언

　단어와 단어가 만나고 조사가 결합된 문장의 구조를 표현하는 긴 구조의 캘리그라피를 연습하는 단계에서 적합한 소재가 바로 명언이다. 시작과 중간 끝이 명확하게 드러나는 구조를 선인들의 수많은 명언에서 찾아볼 수 있으며, 이를 캘리그라피에 접목시켜, 명언에서 중심이 되는 단어를 강조하고, 전체적인 명언 구조를 조금 더 아름답게 구조화시켜 표현함으로써 캘리그라피를 학습하는 데에 좋은 소재가 될 수 있다.

■ 명언 캘리그라피

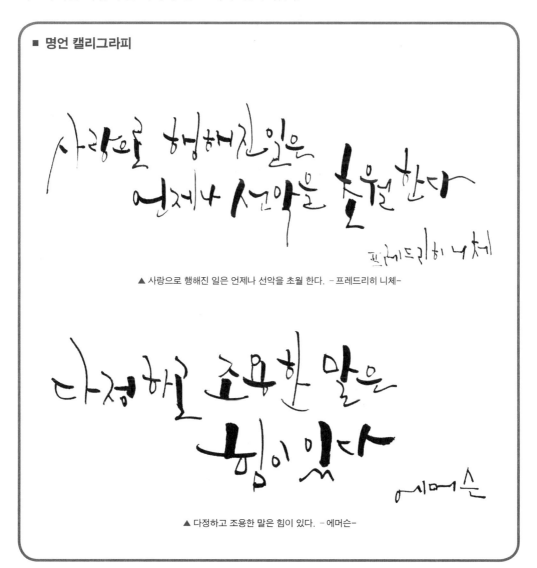

▲ 사랑으로 행해진 일은 언제나 선악을 초월 한다. -프레드리히 니체-

▲ 다정하고 조용한 말은 힘이 있다. -에머슨-

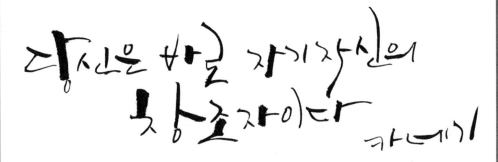

▲ 당신은 바로 자기 자신의 창조자이다. -카네기-

▲ 지식에 투자하는 것이 가장 이윤이 높다. -벤자민 프랭클린-

▲ 인생은 선을 실행하기 위하여 만들어졌다. -칸트-

4-3. 자음과 모음 그리고 단어

우리 한글은 자음과 모음 그리고 자음과 모음에 다시 한 번 자음이 결합되어 하나의 글자가 만들어지며, 하나의 글자와 또 하나의 글자가 만나면 두 글자가 만들어지는, 학습하기 쉬운 과학적인 문자이다. 캘리그라피를 학습하는 데에도, 이러한 구조를 생각해보며 천천히 학습해 보면 많은 도움을 얻을 수 있다. 한꺼번에 한 글자를 한번에 써보는 연습법에서 자음 그리고 자음과 모음 이렇게 분할 구분해서 세밀하게 학습해 보는 연습을 충분히 해본다면, 누구도 따라하지 못할 자신만의 글씨체를 완성하는 지름길로 걸어갈 수 있다.

본 학습법에서는 자음과 모음 그리고 한 글자로 구성된 글씨체에 대한 캘리그라피 디자인 표를 첨부하니, 개별학습에 많이 활용해 보도록 하자.

4-3-1. 자음 실전연습법

붓펜 캘리그라피 실전연습법의 출발점으로 자음 캘리그라피 학습법을 추천한다.

자음은 ㄱ에서 ㅎ까지 19개로 구성되어 있으며, 모음이 없는 자음의 단독적인 연습법이기 때문에, 자음의 독립적인 공간 활용이 중요하다. 자음 자체에서 느낄 수 있는 독립적 표현을 하는데, 자음을 구성하고 있는 모든 선에 하나씩 깊은 관찰 및 표현을 한다는 생각으로 접근해보자. 특히 자음 중에서도 복합응용이 가능한 자음도 찾아볼 수 있다. ㄹ 의 경우는 ㄱ과 ㄷ이 합쳐진 형태로 보아 조금 더 쉽고 보다 많은 응용방법을 고안해 볼 수 있다. ㅅ의 경우에는 선의 활용을 반대의 형태로 적용하여 해볼 수 있는 해학적 자음 활용도 가능하다. 또한 모음에서의 활용법을 잠시 빌려와 설명하면, ㅎ,ㅌ,ㅈ,ㅊ의 경우는 모음 'ㅗ,ㅡ'와 자음을 결합한 형태로 활용이 가능하기 때문에 이 부분도 고려해서 응용한다면 재미있는 글자를 많이 연출할 수 있다.

▲ 자음 활용표

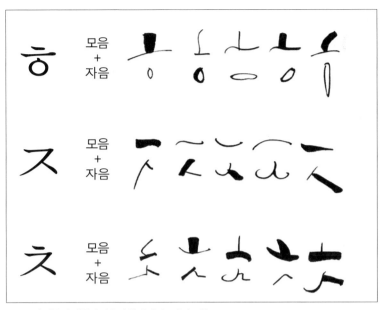

▲ 모음과 자음이 결합된 자음의 형태 캘리그라피 표현도

4-3-2. 모음 실전연습법

붓펜 캘리그라피의 두 번째 출발점으로 모음 캘리그라피 학습법이다. 우리 한글의 모음은 총 21개로 구성되어 있으며, 그 구성 또한 간단하며 매우 과학적인 형태를 갖고 있다. 자음과 모음에서 특히 모음은 모음 자체의 이름을 바탕으로 설명해보면 어미 '母' 의 역할로서 자음이 갖고 있는 역할 뒤에서 도움을 주고 지탱해 주는 역할을 하고 있다. 이런 특징을 바탕으로 해서 연속적으로 적용해보면 캘리그라피의 제일 중요한 첫 번째 원칙인 가독성의 원칙에 크게 위반하지 않는 디자인으로 우수하면서, 예술적인 캘리그라피를 연출하는 데에 많은 도움을 얻을 수 있다.

모음 캘리그라피의 경우도 모음 활용표를 참고하여, 개별학습에 활용해 보길 바란다. 모음의 경우는 대각선이 많이 없으며, 직선으로만 이루어져 있는 경우가 대부분이다. 그러므로 여기에서 대각선과 곡선 그리고 연속적인 흘림 표현이 가미된다면 다양한 모음 캘리그라피 표현이 가능해진다. 모음을 다룰 때에는 모음 자체만 다양하게 독립적 연습을 해도 무방하나, 자음과 함께 다룰 때에는 자음 후 모음을 다루어서 캘리그라피를 학습해 보길 바라며, 한글 기본 작성 순서에 맞추어 작성해 보는 것을 권장한다.

▲ 모음 활용표

4-3-3. 단어 실전연습법

캘리그라피의 자음과 모음 각각의 연습단계 다음으로 자음과 모음 두 개의 결합 혹은 자음, 모음과 자음의 세 개의 결합으로 이루어지게 되면 하나의 단어 또는 낱말이 만들어진다. 이 시점에서 단어 캘리그라피의 실전연습 단계로 진입한다. 자음, 모음의 캘리그라피를 각각 독립적으로 연습하다가 결합의 단계에서는 조금 높은 난이도에 부딪힐 수 있다. 단어 캘리그라피 학습법에서는 이런 상대적으로 높은 난이도의 캘리그라피 학습에 대비하여, 차근차근 접근할 수 있는 자세가 중요하다.

첫째, 한 글자로 된 캘리그라피를 먼저 선택해본다. 예를 들어 '달'이라는 단어를 선택하였을 때, 각각의 자음, 모음, 자음을 캘리그라피 자음, 모음 도형표를 참고하여 조합해본다.

둘째, 도형표를 보지 않고 자신의 창의력, 독창성, 상상력을 바탕으로 자음, 모음, 자음을 만들어보고, 새로운 '달' 캘리그라피 단어를 만들어 본다. 이때 캘리그라피의 제 1원칙인 가독성에 유의하여야 한다. 마지막으로 각각의 조합의 단계를 배제하고, 한번에 '달' 캘리그라피를 써보는 연습을 해본다.

처음부터 캘리그라피를 빨리 배우기 위해, 한 번에 단어를 많이 써보는 연습법보다는 구조적인 학습법을 바탕으로 배워보는 것이 좀 더 빠르게 배울 수 있는 방법이다. 캘리그라피를 하면서, 천천히 처음 단계에서 해보았던 것을 리듬 있게 반복적으로 연습해 본다면 자기 자신만의 멋진 캘리그라피를 만들 수 있다.

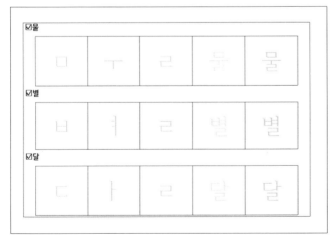

◀ 단어 실전연습지

4-3-4. 글자수에 따른 단계별 접근

이제 자음과 모음의 결합으로 이루어지는 단어 캘리그라피 기초를 바탕으로 하여, 한 단어에서부터 그 이상의 글자수에 따른 단계별 접근을 알아본다.

▲ 글자수에 따른 단계별 캘리그라피

우선 한 글자 '물'에 대한 캘리그라피를 세밀하게 접근하여 연습해 본다. 자음과 모음 자음으로 구성되어 있는 '물' 한 글자는 비록 한 글자이지만 자음, 모음, 자음의 구성에서 다양한 경우의 수로 많은 캘리그라피의 형태가 만들어질 수 있다. '물'이라는 한 글자뿐만 아니라, 한 글

자로 이루어진 다양한 우리 한글의 한 글자 단어 '달', '해', '산' 등을 연습해 보면서 하나의 단어로도 멋진 캘리그라피를 표현할 수 있는 방법을 익혀본다. 한 글자를 쓰면서 다양한 펜으로 간단한 일러스트나 먹그림을 함께 표현해 보는 것도 즐거운 캘리그라피 학습법이 될 수 있다.

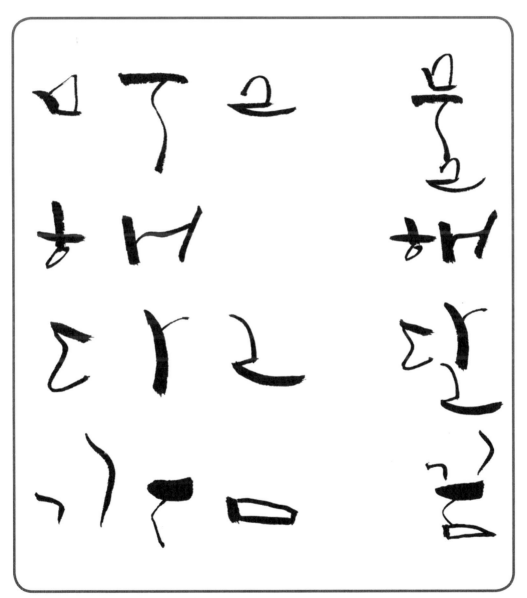

▲ 한 글자 캘리그라피 만들기 과정_자음/모음/자음

한 글자 캘리그라피 학습법에서 익힌 조합법을 기반으로 하여, 두 글자 캘리그라피로 접근해보자. 한 글자와 한 글자와 결합된 두 글자 캘리그라피는 한 글자 캘리그라피에서 학습했던 자음과 모음의 조합 구조 방법을 연상하며, 한 글자와 한 글자를 조합해본다. 조금 더 어려운 단계로 진입하기 때문에 너무 성급하지 않게 천천히 글씨를 다루어보도록 한다.

또 하나의 방법으로 예를 들면, 완성된 한 글자 '물' 캘리그라피에 다른 종류의 '물' 캘리그라피 다섯 가지를 더 만들어 본다. 그리고 '물'이 포함되어 있는 '물알' 이라는 글자를 완성하기 위해서 '알'이라는 한 글자를 5가지 형태로 만들어본다. 이렇게 만들어진 두 단어의 각각의 캘리그라피를 다양한 조합으로 만들어보는 방법이다. 다양한 경우의 수를 기반으로 한 학습방법이 될 수 있다.

◀ 한 글자와 한 글자가 결합되는
　두 글자 캘리그라피

다음으로 세 글자, 네 글자 이상의 캘리그라피 학습법에 대해 알아본다. 세 글자와 네 글자는 한 글자 두 글자 캘리그라피 학습법에서 설명했던 조합법의 구조도 중요하게 작용하지만, 글자간의 리듬도 중요한 역할을 담당한다. 세 글자의 경우 글자 크기에 따른 캘리그라피 디자인의 변화, 네 글자의 경우 글자 크기와 규칙적인 디자인 조합에 따라 다양하게 작용할 수 있다. 그렇기 때문에 두 글자 이상의 캘리그라피는 공간디자인 및 글자간 조합의 특성에 더 특징이 부여된다.

세 글자, 네 글자 캘리그라피를 접하는 단계에는 글자의 크기와 리듬, 굵기 이 세 가지를 중점적으로 생각해보고 연습을 많이 해보면 보다 다양한 캘리그라피를 학습하는 데에 많은 도움을 얻을 수 있다.

■ 리듬에 따른 세 글자 캘리그라피

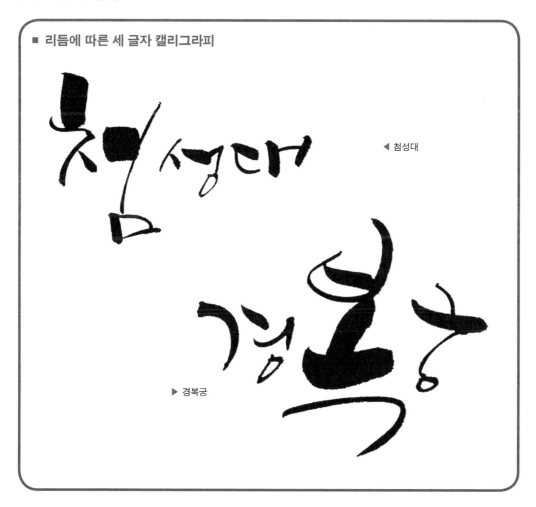

◀ 첨성대

▶ 경복궁

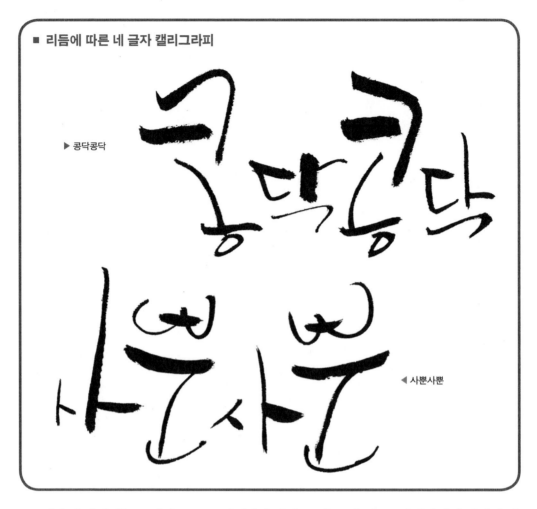

■ 리듬에 따른 네 글자 캘리그라피

▶ 콩닥콩닥

◀ 사뿐사뿐

글자수가 많아지는 문장의 구조로 넘어가게 되면, 글자로 만드는 공간디자인의 역할이 많은 비율을 차지한다. 글자와 글자가 겹쳐져서 만들어지는 적합한 구조가 생겨나게 되는데, 예를 들면 다이아몬드형, 삼각형, 물결형, 일직선 구조 등 글자들이 모여 이루는 다양한 공간 구조에 따라 캘리그라피의 효과가 드러난다.

글자수가 많아지게 되면 자연적으로 어지러워질 수 있으며, 선이 그어져 있는 그 위에 캘리그라피를 연출하더라도 다양한 크기, 굵기, 방향 때문에 디자인 정렬이 힘든 것이 사실이다. 한눈에 보았을 때 글자를 읽을 수 있고, 전체를 보았을 때 미적 감각이 돋보일 수 있는 캘리그라피를 할 수 있다면, 매우 좋은 작품들을 많이 기대할 수 있다.

■ 단문 캘리그라피

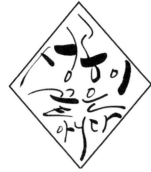

◀ 성공이 끝은 아니다.
　　　　－윈스턴 처칠－

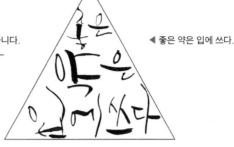

◀ 좋은 약은 입에 쓰다.

▲ 미래는 현재의 노력으로 얻어진다. －사무엘 존슨－

■ 장문 캘리그라피

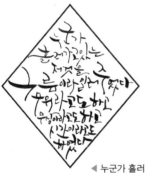

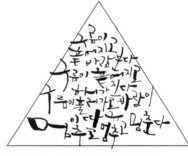

▲ 구름이 흩어지고 바람 분다. 구름이 흩어지고 해가 진다.
　　구름이 흘러가고 바람이 이따금 멈추고 멈추고 멈춘다. －긴지혜님 '구름에 대하여'－

◀ 누군가 흘러가고 있는 저것을 구름이라 일러주었다.
　　무위라고도 하고 무상이라고도 하고 시간이라고도 하였다. －김지혜님 '구름에 대하여'－

▲ 스스로를 존경하면 다른 사람도 당신을 존경할 것이다. －공자－

4-3-5. 도구와 소품의 활용

붓펜으로 쓴 나만의 캘리그라피를 실제 생활용품에 적용해 보았을 때 어떻게 드러나는지, 다양한 소재에서 같은 글씨라도 어떤 특색이 드러나는지, 멋진 글씨라도 그 글씨가 어떤 소재인가에 따라서 색다르게 변할 수 있는 것을 확인하며 연습해보는 작업이 바로 도구와 소품을 활용하는 것이다.

도구와 소품은 다양한 재질에 따라 캘리그라피의 특징이 다양하게 연출된다. 예를 들면, 도자기나 유리잔 위에 입힌 캘리그라피는 깨끗하고 깔끔한 감성을 심을 수 있고, 나무에 캘리그라피를 입히게 된다면, 마치 자연 속에서 접하는 순수한 글씨의 감성을, 옷과 같은 면, 천에 캘리그라피를 입히게 된다면 한국적인 느낌을 물씬 풍기게 할 수 있다.

여기서는 캘리그라피가 잘 드러나는 생활용품, 미술용품 중 대표적인 것을 몇 가지 예로 설명하며, 이런 소재들을 효과적이고 다방면으로, 더 응용해서 잘 활용해본다면, 나만의 손글씨가 들어간 선물, 장식 등 다양하게 적용하여 폭넓게 학습할 수 있다.

다양한 소재에 캘리그라피 작업을 한 뒤에는 자신의 결과물을 주변의 지인에게 보여주거나, SNS를 활용하여 자신의 글씨와 소재의 느낌이 융합된 모습을 함께 의견 나누어 보는 것도 향후 캘리그라피 학습 방향이라든지, 글씨를 교정하고 창작 개발하는데 효과적으로 도움된다.

하지만 도구 및 소품을 활용하는 데에 있어서 지나치게 큰 물건이나, 글씨가 들어가기에 적합하지 않은 위험한 물건같은 것에는 활용하지 않도록 주의해야한다.

▶엽서

엽서는 140㎜×90㎜ 사이즈가 일반적이며, 붓펜을 사용하여 표현하기에 가장 적합한 평면소재 도구이다. 대부분 두꺼운 재질의 종이로 만들어져 있으며, 예시로 보이는 무지 엽서는 캘리그라피를 하고 있는 학습자라면 한 번쯤은 직접 활용해서 표현해 보고, 소중한 지인에게 정성스러운 글귀와 함께 선물해 보는 것도 좋다.

엽서 제작이 완료되면 최종적으로 OPP 용지를 활용하여 포장해서, 자기가 쓴 캘리그라피 문구의 잉크가 번지거나 오염되지 않도록 해주는 것이 좋다.

◀ 엽서를 활용하여 만든 캘리그라피 엽서(나조차 열어본 적 없는 문, 그 문을 당신이 열었네, 그대여 당신이 나의 주인이었네, 김지혜님 '손님')

▶부채

부채는 나무 부채살에 종이를 붙여 만든 수공예품으로, 신중한 작업과정이 요구된다. 부챗살을 왼쪽 팔로 강하게 눌러 최대한 평평하게 만든 다음, 캘리그라피 작업을 하는 것이 좋다. 올록볼록한 구조 때문에 붓펜을 너무 살살 또는 빠른 속도로 쓸 경우 선이 불규칙적이거나 의도하지 않은 선의 구조로 나올 수 있기 때문에 주의해야 한다.

부채는 곡선 구조의 평면 작업물이기 때문에, 여백의 미나 약간의 먹그림 또는 장식으로 함께 덧붙여준다면 멋진 캘리그라피 부채가 완성될 수 있다.

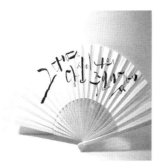

◀ 부채를 활용한 캘리그라피(그대여, 당신이 나의 주인이었네, 김지혜님 '손님')

▶서화판

한국화나 동양화 작업을 할 때 주로 배접이라는 작업으로 마지막 마무리 작업을 한다. 이런 배접의 작업을 간편화한 제품이 바로 서화판인데, 이 서화판은 주로 일본에서 많이 생산되고 있으며, 일본어로는 시끼시 라 불리우고 있다. 서화판은 사이즈별로 다양하게 있으며, 배접이 완료된 상태의 종이이기 때문에, 작업 후 전시나 장식에 곧바로 적용하여 활용할 수 있다. 크기별로 다양하게 시중에 판매되고 있기 때문에 자신에 게 맞는 제품을 선택하여 활용하길 바란다.

◀ 서화판을 활용한 캘리그라피 (오늘 나의 심장은 이토록 뜨겁고 너는 내안으로 뻗은 영원한 발자국, 김지혜님 '길')

▶나무 방문걸이, 열쇠고리

나무 소재로 만들어진 제품으로는 다양하게 있는데, 여기서는 방문걸이와 열쇠고리를 소개하겠다. 방문걸 이는 그 목적이 장소에 대한 설명을 간략히 표현하는 소품 중 하나로서, 캘리그라피를 표현하여 일상적으 로 장식해보기에 아주 적절한 소품이다. 방문걸이는 크기가 너무 크지도 않고, 적절하게 중요한 단어 또는 명칭을 간단히 담는 역할을 하기 때문에, 둘에서 다섯 글자의 간략한 단어를 쓰는 캘리그라피를 연습하고 최종적으로 실습해보는 데에 추천한다.

두 번째는 열쇠고리인데, 한 글자의 캘리그라피를 담아보는 데에 적합한 소품이다. 자신이 갖고 있는 물건 에 특별한 메시지를 남겨놓기 위한 수단으로써 캘리그라피를 담은 열쇠고리를 만들어 표현하는 것도 한 글 자 캘리그라피를 학습 후 최종 실습해보는 데에 좋은 도구이다.

◀ (좌)나무 방문걸이를 이용한 캘리그라피
◀ (우)나무 열쇠고리를 이용한 캘리그라피

Part

2

붓펜 캘리그라피
작업 노하우

캘리그라피는 과연 어떻게 쓰는 것인가, 좋은 글씨 아름다운 글씨를 쓰기 위해서는 특별한 방법이 있는지, 과연 어떤 방법으로 하면 좋을지에 대한 고민이 앞설 수 있다.

또한 캘리그라피를 시작하기 위하여 작업도구를 준비해 놓고 캘리그라피를 활용하여 표현되고 있는 다양한 제품 또는 디자인을 통해 무작정 따라하는 것이 좋은 것인지, 또는 온라인, 오프라인을 통해 캘리그라피 전문가들의 전문적인 설명을 듣고 따라서 배워보는 것이 좋은 것인지 등 아무리 해도 명쾌한 해답을 얻기 어려운 경우가 있을 수 있다.

캘리그라피는 선의 움직임에 따라 아름다운 글씨를 만들어가는 과정이며, 내가 직접 쓴 손글씨를 더욱더 아름답게 표현하여, 내가 전하고자하는 의미에 아름다움을 더욱 부각시킬 수 있는 예술이지만 무엇보다도 글씨를 쓰는 데에 있어서 자기 안에서 나오는 가장 중심이 되는 생각과 감정이 묻어 나오게 할 수 있는 기반작업이 필수적이다. 아무런 생각 없이 그냥 표현을 하는 방법이라면 다시 한 번 마음을 가다듬고 시작해보기 바란다.

붓펜을 잡고 하는 캘리그라피의 실제적인 방법은 다양하다. 여기에 소개하고자 하는 내용은 캘리그라피를 처음 접하는 학습자에게 도움이 될 수 있는 몇 가지의 방법을 소개하는 것이며, 공간 디자인과 손을 다각적으로 활용하는 기술 그리고 규칙적이며 효율적인 반복학습 등 다양한 각도에서 접근해 볼 수 있는 것들이 많다. 여기에 소개하는 방법대로 반드시 따라 해야 멋진 캘리그라피가 만들어질 수 있다는 정형화된 방법은 아닐 수 있다. 이러한 방법을 바탕으로 해서 원래의 자신의 글씨체에 좀 더 창의적인 옷을 입히는 방법을 생각해 볼 수 있고, 더 나아가 자신만의 글씨체가 만들어지는 과정을 직접 보게 된다면 더 큰 보람을 느낄 수 있을 것이다.

1 도형을 그려보자
- 제한된 공간 속에서 펼치는 자유의 날개

▲ 도형 연습지 a. 일반 도형지

▲ 도형 연습지 b. 선 1개 긋는 도형지

▲ 도형 연습지 c. 선 2개 긋는 도형지

기본 도형 연습지는 우리가 일상생활 속에서 가장 흔히 접할 수 있는 도형을 묶어보았다. 캘리그라피는 자유창작이며, 형식과 형태에 구애받지 않는 창의적인 글자예술이지만, 이 도형 연습지의 활용을 권장하는 이유는 다음과 같다.

첫째, 각각의 주어진 다양한 도형의 형태에서 알맞은 도형 크기에 맞는 글자를 만들어 낼 수 있다.

둘째, 비록 제약된 공간이지만 제한된 공간에서 최대한 자유롭게 만들어내는 독특한 글자 만들기 연습이 가능하며, 가독성에 근거한 글자를 만들어내는 데에 많은 도움을 얻을 수 있다.

셋째, 다양한 도형의 형태에서 볼 수 있듯이 곡선과 직선, 구부러진 선, 뾰족한 선 등 다양한 선의 형태를 볼 수 있으며, 이는 우리 한글의 특성인 선의 구조와 결합하여 생각해 볼 수 있다. 각각의 변을 활용한 글자 만들기가 가능해지며, 처음 캘리그라피를 연습하는 초보자에

게는 많은 도움을 줄 수 있다. 게다가 이 도형 안에서 자음과 모음 캘리그라피 활용표를 참고하여 연습해 본다면 더욱더 좋은 효과를 얻을 수 있다.

추가적으로 도형 연습지를 활용할 때 각각의 도형을 둘러싸고 있는 사각형 사이의 공간도 효율적으로 활용해 보면 재미있는 글자를 많이 만들어낼 수 있으며, 내부 공간 활용 시 꼭 공간의 제약을 받고 그 안에서만 활용하지 않아도 좋다. 작은 선, 심지어는 자신의 스타일이 더 크고 긴 선을 필요로 한다면 많은 표현을 추가해도 좋다.

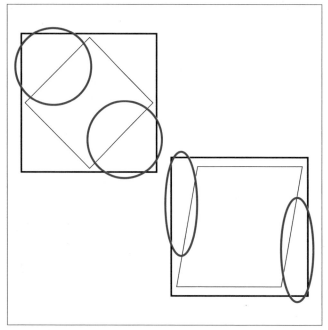

▲ 사각형 사이의 공간 표시

1-1. 선 1개를 활용한 도형 만들기

다음으로 도형 연습지에 각 도형 안에 선 1개를 긋는 연습을 해보는 단계이다. 선 1개를 긋게 되면 도형은 두 개로 나누어지며, 두 개의 도형이 만들어진다. 이렇게 함으로써 본래 한 개의 도형에 한 글자를 쓰던 작업을 한 개의 도형에 두 개의 글자를 써볼 수 있는 작업이 가능하게 된다. 선을 긋는 작업을 통해 그 안에서 자신의 창작 도형을 만들어 볼 수 있기 때문에, 보다 다양한 형태의 글자를 연습하는 데에 많은 도움을 준다.

▲ 선 1개를 긋는 과정 표현　　　　　　　　　　　▲ 선 1개를 활용한 도형 연습지 활용의 예

　　도형의 비율은 1:1 비율로 맞추어 연습해 보는 것을 권장하며, 선 1개를 그어볼 때는 한 쪽이 너무 작아져서 글씨를 쓰기에 너무 협소한 공간이 생기지 않도록 주의하는 것이 좋다.

　　또 한 가지는 글씨가 가독될 수 있는 순서가 되어야한다. 우리 한글을 읽는 방향은 왼쪽에서 오른쪽으로, 위에서 아래로, 대각선의 경우 왼쪽 위에서 오른쪽 아래로 내려가는 형태로 읽는 경우가 대부분이다. 이 부분을 간과하고, 캘리그라피라는 미적 감각에만 치중한 채 가독의 순서를 잘못 배열하면, 아무리 아름다운 글씨가 나오더라도, 100% 완성된 캘리그라피라고 할 수 없다. 이 두 개의 공간이 만들어진 도형 연습지에서 두 개의 글자를 가장 일반적으로 쉽게 연습할 수 있는 글자는 바로 자기 이름이 그 예이다. 더불어 자신의 가속이나 친구, 애인 등의 이름을 써보는 것도 도움이 된다. 이렇게 사람을 상징하는 이름을 다양한 공간에 연출해 보면서, 이미지를 구축해 보는 연습도 캘리그라피를 더욱 즐겁고 폭넓게 학습하는 데에 많은 도움을 얻을 수 있다.

◀ 잘못된 도형 연습의 2가지 예

; 가독의 순서가 왼쪽에서 오른쪽인 한글 특성상 오른쪽 글씨의 크기를 왼쪽의 글씨보다 많이 크거나 압도하는 크기로 형성이 되는 경우 가독이 어려워질 수 있다.

◀ 잘된 도형 연습의 2가지 예

1-2. 선 2개를 활용한 도형 만들기

두 글자 캘리그라피를 써보는 학습으로 선 1개를 그어 도형 2개를 만들어 연출하는 법을 배워보았다면, 이번에는 선 2개를 활용하는 법을 학습해보자. 선 1개만 그어 학습하는 방법도 어려운데 선 2개를 그어보려니 더 어려운 작업이 될 수 있다. 하지만 선을 그어보고, 많은 캘리그라피를 연습하다 보면 서서히 캘리그라피가 만들어지는 과정을 볼 수 있다. 선 1개를 그어볼 때는 도형 안에 세로 또는 가로로 선을 그어보았다고 하면, 선 2개의 경우는 가로선 1개, 세로선 1개를 교차시켜 그어보는 것이다.

◀ 선 2개를 표현하는 과정

◀ 선 2개를 활용한
도형 연습지 활용의 예

예를 들어 사각형의 경우, 선물포장 이미지와도 같은 형태로 4개의 공간이 만들어질 수 있으며, 다이아몬드형의 경우 작은 다이아몬드 4개가 만들어질 수 있다. 대각선으로 교차하는 경우 또 다른 모양의 도형이 4개가 만들어질 수 있다. 그리고 삼각형, 원형, 하트 모양 등 이러한 도형 안에서 선 2개를 교차하여 활용해보면 정말 다양한 형태의 공간이 만들어진다.

교차하여 선을 그어볼 때는 꼭 직선으로만 선을 연출하지 않아도 좋다. 곡선과 직선, 직선과 곡선, 직선과 직선, 지그재그선과 직선 등 다양한 선을 생각해보고 교차선을 그어본다면 많은 형태의 공간이 만들어진다.

이때 또 한 가지 주의해야할 점은 삼각형과 같이 윗부분이 뾰족한 경우, 4개의 공간 중 한 공간이 소실되지 않도록 4개의 공간이 넉넉히 나올 수 있도록 교차선을 긋는 것이 중요하다.

그리고 4개의 공간이 만들어졌을 때에도 가독의 순서를 고려해야 하는 것은 무엇보다 중요한 부분이다. 좌측에서 우측, 상측에서 하측 방향으로 가독이 가능하도록 연출하는 것이 가장 중요한 부분임을 잘 숙지하고 학습해야한다.

다음으로 선 2개를 활용한 학습법 내에서 응용할 수 있는 두 가지 학습방법을 알아보자.

첫 번째로, 일정한 비율을 고려하여 캘리그라피를 담아보는 것이다. 가장 일반적인 방법이 1:1 비율로 글자를 담아보는 것이며, 2:1의 비율, 3:1의 비율로도 글자를 담아보는 방법이 있을 수 있고, 이와는 반대되는 1:2, 1:3의 비율로 담아보는 연습을 하는 방법이 있다.

■1:1 비율로 만든 캘리그라피

▲ 꽃담

▲ 노랑

▲ 늘품

▲ 콧볼

▲ 단춤

■ 1:2, 2:1 비율로 만든 캘리그라피

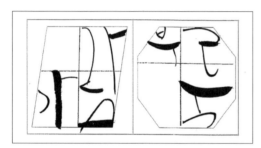

▲ 가람, 부룩

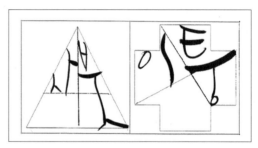

▲ 사붓, 이통

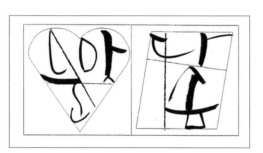

▲ 눈맛, 다솜

▲ 동살, 설핏

■ 1:3, 3:1 비율로 만든 캘리그라피

▲ 흰돌, 힘꾼

▲ 모풀, 몰개

▲ 무대, 모짝

▲ 가늠, 물꽃

　두 번째로, 비율에 따라 학습하는 방법에서 조금 더 응용하여 도형 바깥선을 활용해 보는 방법이다. 지금까지 도형 안에서 연출되는 부분에 대해 많이 언급하였으나, 더 깊게 응용하는 방법으로 도형 바깥 부분까지 활용해 본다면 또 다른 캘리그라피 연출이 가능하다. 특히 도형 바깥 부분은 도형 외 부분이기 때문에, 조금 더 조심스러우며 예상하지 못했던 도형의 형태를 많이 볼 수 있기 때문에 의외의 선을 그이보고 싶기나, 좀 더 큰 글자를 활용해 보고 싶을 때 아주 유용하다.

■ 바깥 도형 라인을 활용한 캘리그라피

▲ 행복

▲ 딸기

▲ 공감

▲ 소리

▲ 마음

2 의미있는 반복연습
–규칙적이지만 의미 있고 리듬 있는 반복학습을 하자

2-1. 반복적 리듬과 함께하는 캘리그라피 연습

2-1-1. 따라쓰기 반복

캘리그라피 연습은 반복과 연습이 정말 중요한 부분이라고 할 수 있으며, 아무 글자나 무작위로 장시간 동안 많이 써보는 연습은 오히려 독이 될 수 있다. 예를 들어 자음 캘리그라피를 연습하는 단계에서 순서대로 ㄱ,ㄴ,ㄷ 순으로 하는 연습방법은 단순히 손을 가볍게 풀어보는 의미, 다양한 글자를 써보거나 맛보기 위한 작업의 형식에 그치고 만다.

특히 캘리그라피를 시작하는 입문자라면 리듬 있는 반복의 과정을 더욱 추천한다. 한 개의 자음 또는 모음을 10개에서 20개의 반복 형태로, 보고 따라서 쓸 수 있거나 학습이 가능한 캘리그라피 교재를 바탕으로 연습해 보는 것을 권장한다. 손으로 연습하는 과정이 많은 캘리그라피는 학습에 따라서 캘리그라피 기술이 우리 두뇌로 인식되는 것 이전에 1차적으로 손 안의 기술, 다시 말해 체득이 되는 과정으로 캘리그라피를 할 수 있는 손기술이 묻어 나오기 때문에, 가볍게 넘어가는 연습의 반복보다는 집중형 반복 리듬학습으로 나아가는 것이 좋다.

반복학습의 장점은 첫 글자에서 내가 써보았던 글자의 기술, 두 번째에서 다듬어본 글자의 기술, 나아가 열 번째에서 써본 새로운 글자 기술을 차근차근 써내려가는 과정이 보이기 때문에, 글자의 창의적인 개발 작업이 가능하게 된다. 그동안 써내려갔던 나의 글씨를 보며 선의 특성, 각도, 굵기, 자음과 모음의 배치 등을 비교분석해 볼 수 있으며, 나중에는 자신만의 개선점과 독특한 글씨체 기술을 찾아낼 수도 있다.

▲ 자음 'ㅂ'의 반복학습에 따른 비교분석 과정

▲ 모음 'ㅏ'의 반복학습에 따른 비교분석 과정

　보다 더 횟수를 늘려서 10회 이상의 반복에서 15회 이상의 반복으로 연습을 해보면서 자음과 모음이 결합되어 만들어지는 캘리그라피의 연습으로 나아간다면, 아주 풍부한 캘리그라피 연습방법을 체득할 수 있게 된다.

2-1-2. 창작하기 반복

　따라서 보고 쓸 수 있는 교재를 바탕으로 10회~ 20회 따라서 써보는 학습을 마치면, 이제는 따라서 써보는 과정이 없는 나만의 방법으로 캘리그라피를 창작해 보는 리듬반복 연습을 해 보자.

　창작의 과정이 동반되면서도, 반복적인 리듬으로 캘리그라피를 해보는 학습법인데, 이 방법은 따라서 써보는 연습법의 횟수보다는 적은 3~5회의 반복적 리듬으로 창작반복을 해 본다. 예를 들어, 'ㄱ'의 자음 캘리그라피를 창작반복하는 경우, 'ㄱ'을 3가지 다른 형태로 창작해 보고, 다음으로 'ㄴ' 캘리그라피로 넘어가 마찬가지로 3가지 타입으로 창작을 해보는 것이다.

　따라쓰기 반복에서 할 수 있었던 10회 이상의 반복리듬 학습과는 달리, 창작의 과정이 더해지는 작업이기 때문에, 직접 보면서 따라해 보는 작업보다는 작업 소요시간이 더 길어질 수 있고, 캘리그라피를 하는 학습자 본인에게도 손에 느껴지는 미묘한 스트레스를 받을 수 있기

때문에 너무 과도한 창작 반복리듬은 권장하지 않는다. 과중한 생각과 집중으로 인해 손에 전달되는 스트레스는 캘리그라피를 하는데 있어서 장점보다는 단점이 많아진다.

창작을 동반하는 반복학습에서도 앞서 따라쓰기 반복하는 방법에서 언급했듯이, 첫 글자에서 내가 써보았던 글자의 기술, 두 번째에서 다듬어본 글자의 기술, 나아가 세 번째 또는 다섯 번째에서 써본 새로운 글자기술을 써내려 간 과정이 보이기 때문에 글자의 흐름을 보면서 보다 더 다양한 글자를 만들어 낼 수 있다.

▲ 자음 'ㅅ'창작하기의 반복

▲ 모음 'ㅠ'창작하기의 반복

2-1-3. 창작 반복하기의 응용

자음과 모음 각각 창작 반복하기 학습을 충분히 한 학습자라면, 이제는 자음과 모음 한 개씩, 자음과 모음 그리고 자음 한 개씩 창작하고, 그것을 모두 결합하여 한 글자 캘리그라피를 만들어본다. 그리고 만들어진 한 글자의 캘리그라피를 반복적 리듬으로 연습해 본다. 글자를 구성하는 요소들의 집중적인 반복리듬 학습을 거친 뒤 만들어보는 실전 캘리그라피 작업을 하는 단계로, 무조건 선을 그어보는 방법으로 만들어지는 한 글자의 캘리그라피 보다는 단계별로 구축된 자기만의 캘리그라피 기술들을 응용하여 결합해 보는 것이다.

창작의 과정을 통해 결합된 자음과 모음의 결합 또는 자음과 모음, 자음 결합의 한 글자 캘리그라피를 다시 한번 반복적인 리듬으로 접근해 보면, 캘리그라피라는 것이 일시적으로 써 내려가는 아름다움으로 만들어지는 것이 아니라, 짧은 시간이지만 깊은 정성이 들어가는 글씨라는 점을 알고 캘리그라피를 학습할 수 있다.

이러한 캘리그라피 학습 접근방법을 바탕으로 한 글자 캘리그라피를 반복적으로 연습해 본 뒤, 한 글자와 한 글자가 결합된 두 글자 그리고 세 글자 캘리그라피 학습을 해본다. 리듬 그리고 반복이 결합된 학습방법은 시간과 정성이 많이 소요되기 때문에 빠른 시간 내에 캘리그라피 기술을 소화하려는 학습자에게 적합하지 않을 수 있다. 하지만 글자예술이라 불리는 캘리그라피도 자체의 예술적 특성을 충분히 담고 있다는 것을 알고, 지속적으로 접근해 나아 간다면 더욱 의미 있고 재미있는 작업을 많이 할 수 있을 것이다.

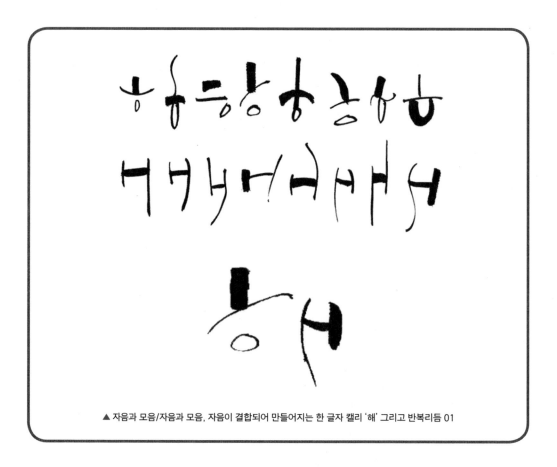

▲ 자음과 모음/자음과 모음, 자음이 결합되어 만들어지는 한 글자 캘리 '해' 그리고 반복리듬 01

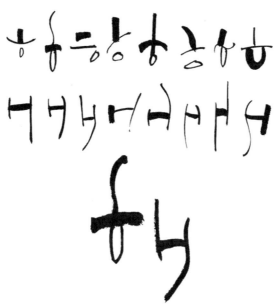

▲ 자음과 모음/자음과 모음, 자음이 결합되어 만들어지는 한 글자 캘리 '해' 그리고 반복리듬 02

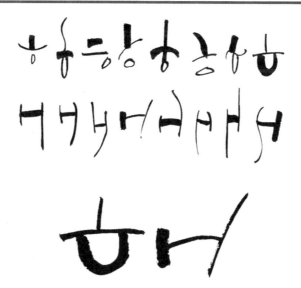

▲ 자음과 모음/자음과 모음, 자음이 결합되어 만들어지는 한 글자 캘리 '해' 그리고 반복리듬 03

▲ 자음과 모음/자음과 모음, 자음이 결합되어 만들어지는 한 글자 캘리 '달' 그리고 반복리듬 01

▲ 자음과 모음/자음과 모음, 자음이 결합되어 만들어지는 한 글자 캘리 '달' 그리고 반복리듬 02

▲ 자음과 모음/자음과 모음, 자음이 결합되어 만들어지는 한 글자 캘리 '달' 그리고 반복리듬 03

▲ 자음과 모음/자음과 모음, 자음이 결합되어 만들어지는 두 글자 캘리 '나무' 그리고 반복리듬 01

▲ 자음과 모음/자음과 모음, 자음이 결합되어 만들어지는 두 글자 캘리 '나무' 그리고 반복리듬 02

▲ 자음과 모음/자음과 모음, 자음이 결합되어 만들어지는 두 글자 캘리 '나무' 그리고 반복리듬 03

▲ 자음과 모음/자음과 모음, 자음이 결합되어 만들어지는 세 글자 캘리 '여우별' 그리고 반복리듬 01

▲ 자음과 모음/자음과 모음, 자음이 결합되어 만들어지는 세 글자 캘리 '여우별' 그리고 반복리듬 02

2-1-4. 반복리듬의 바탕이 되는 연습지의 활용

반복적이며 리듬 있는 캘리그라피 학습을 위해서는 캘리그라피의 가장 중요한 도구 중 하나인 캔버스 활용도 매우 중요한 부분이다. 캘리그라피를 학습하기 위해서 펼치는 나만의 캔버스에는 위치에 상관없이, 위 또는 아래, 중간 어느 부분이든 여백의 공간이라면 글자를 써 내려갈 수 있다.

하지만 그런 자유로운 방법도 물론 창작에 도움이 되는 방법 중 하나이지만, 반복적 리듬 학습을 하는 경우라면, 캔버스의 균형 있는 분할작업 후 캘리그라피 학습을 해보는 것을 권장한다.

▲ 캔버스의 효율적인 활용 칸 나누기

　자신이 쓰고자 하는 캘리그라피의 글자수 또는 표현하고자하는 캘리그라피의 크기를 감안하여, 캔버스의 크기를 볼펜 또는 연필을 이용하여 분할을 한 뒤 연습하는 것이다. 학습으로 차곡차곡 쌓이는 나의 캘리그라피 습작들을 통해 그동안의 캘리그라피의 연습과정의 흔적들을 쉽게 한번에 볼 수 있으며, 또한 자신의 개선점을 효율적으로 발견해 낼 수 있는 방법이 된다. 앞에서 적용해 보지 못했던 새로운 캘리그라피 기술을 바로 나음 간의 캘리그라피 작업공간에서 수정 및 적용해 볼 수 있는 적합한 구조가 되는 것이다. 다시 말해 캔버스에도 가지런히 정렬된 나의 캘리그라피 창고가 되는 셈이다.

3 손가락과 손의 힘을 활용하는 캘리그라피

3-1. 손가락의 힘으로 지탱하는 붓펜

큰 붓을 활용하는 서예는 붓을 잡는 자세 및 팔의 동작 등을 고려하여 부드럽고 크게 글씨를 쓰지만, 붓펜의 경우에는 이 모든 부드러움을 작은 도구로 작은 캔버스에 활용하기 때문에, 손가락에 집중된 힘이 필요하다. 그렇기 때문에 글씨를 쓸 때 서예보다는 세심한 방법으로 붓펜을 다루며 글씨를 써야하는 작업이 많다.

붓펜은 보통 우리가 글씨를 쓰는 방법으로 쓰는 경우가 많다. 가볍게 글씨를 쓴다던지, 이름을 쓰는 것과 같은 작업을 하는 것은 붓펜을 잡는 방법에 크게 영향을 받지 않겠지만, 캘리그라피 작업이 동반된다면, 붓펜을 잡는 방법에도 몇 가지가 있다. 손가락의 힘과 요령을 동반하여 글씨를 쓰는 것인데, 검지 및 엄지로 아래의 그림과 같이 일정한 힘과 방향으로 고정을 시켜주는 것이다. 검지가 지탱하는 붓펜의 윗부분, 엄지가 지탱하는 붓펜의 아랫 부분이 서로 일정하게 붓을 눌러주고 중지의 손가락이 옆으로 벗어나기 않도록 안정감 있는 상태로

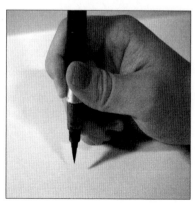

◀ 붓펜을 잡는 방법

만들어주기 때문에, 곡선과 직선이 다양하게 동반되는 캘리그라피를 쓸 때 본래의 창작자의 의도가 부드럽게 투영될 수 있도록 도와주는 요소가 된다.

반면 붓펜을 너무 과도하게 힘을 주어 작업하게 되는 경우에는, 손에 힘을 너무 들인 나머지, 본래 의도했던 바와는 다른 방향으로 글씨를 쓰게 될 수 있다. 글자의 일부 획이 너무 길게 써진다던지, 너무 굵게 써지는 등의 의도하지 않았던 결과가 나올 수 있기 때문에, 적절한 힘의 조절이 동반되어야 한다.

3-2. 다양한 각도와 압력으로 잡는 붓펜

붓펜도 각도에 따라 다양한 효과를 연출할 수 있다. 캘리그라피를 작업 시 지면과 붓펜이 닿는 것은 일반적으로 붓의 맨 끝부분이 닿아서 연출되는 글씨가 대부분이다. 하지만 작은 붓펜이라고 하더라도, 서예붓에서 연출할 수 있는 방법을 응용할 수 있다. 바로 붓펜을 지면과 닿는 각도에 따라 다양하게 변형 적용하여 글씨를 써보는 방법인데, 이 방법은 더욱더 다양한 캘리그라피 효과를 만들어 낼 수 있는 방법이기도 하다.

이러한 각도에 따른 다양한 방법을 시도해 볼 때에는 딱딱한 붓펜보다는 부드러운 털 느낌의 모필형 붓펜을 활용해 보길 권장한다. 시중에서 판매하는 붓펜의 경우, 딱딱하거나 사인펜의 느낌을 갖고 있는 붓펜도 판매하고 있기 때문에 구매 시 자신에게 잘 맞을지 고려해보고 구입하길 바란다.

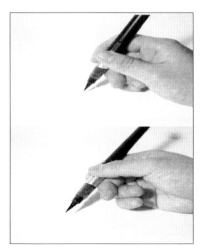

◀ 다양한 각도에서 본 붓펜 잡기

이처럼 다양한 각도에 따라 연출되는 글씨는 그 글씨가 담고 있는 의미와도 연결하여 표현할 수 있는 하나의 좋은 방법이 되기도 한다. 예를 들어 '땅'이라는 글자를 표현하는 경우, 그 '땅'이라는 글자에 광활하고 드넓은 땅의 의미를 심어보고 싶을 때, 각도를 최대한 낮추어 굵고 세찬 느낌을 가미해본다면, 본래의 의도와 부합하게 캘리그라피를 할 수 있다.

또 다른 느낌으로 '비'라는 글자를 표현하는 경우, 세차고 가늘게 내리는 비의 의미를 심어보고 싶을 때, 최대한 붓과 지면의 각도가 직각의 형태로 유지하여 써보면 가늘고 긴 '비'가 연상되는 캘리그라피를 연출할 수 있다.

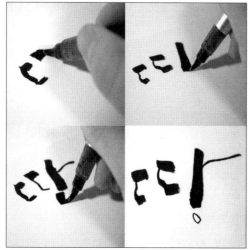

▲ '땅' 캘리그라피 쓰는 과정

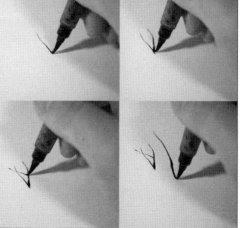

▲ '비' 캘리그라피 쓰는 과정

다음은 붓펜을 누르는 압력에 따른 캘리그라피의 다양한 표현방법을 알아보자. 붓펜도 앞서 언급한 바와 같이 서예붓을 자그마하게 압축시켜놓은 소형붓이라고 생각하면 된다. 모필 형태의 붓펜은 더욱 그 효과가 동일하며, 압력에 따른 글씨를 쓰는 경우에 따라 다양한 효과를 연출해 낼 수 있다.

붓펜을 지면에 약한 압력으로 쓰는 경우, 세필 또는 극세필의 형태로 가늘고 미세한 부분의 선을 연출할 수 있다. 반면 강한 압력으로 쓰는 경우, 굵고 당찬 느낌의 형태의 선을 연출할 수 있다. 아래의 그림으로 붓펜을 누르는 압력에 따라 연출되는 다양한 선의 느낌을 알아보도록 하자.

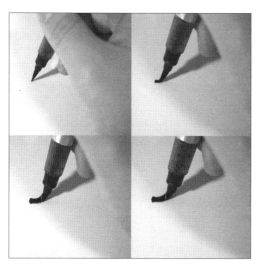

◀ 붓펜을 누르는 압력에 따른 그림

　앞서 붓펜을 다룰 때 붓펜과 지면이 이루는 다양한 각도에 따라 다양한 의미를 심은 캘리그라피를 연출할 수 있는 것을 알아보았는데, 붓펜의 압력에 따른 방법으로 다루는 캘리그라피 또한 다양한 의미를 실은 캘리그라피를 연출할 수 있다.

　예를 들어 '돌'이라는 글자를 표현하는 경우 크고 묵직한 돌의 이미지를 담은 캘리그라피 '돌'을 표현하고 싶을 때, 강한 압력으로 붓펜을 눌러 캘리그라피를 해보자. 여기서 붓의 압력이 많이 필요한 글씨를 쓰는 경우에는 너무 큰 압력을 누르는 것을 유의하자. 너무 강하게 누르게 되면, 붓펜의 끝부분이 많이 빠르게 마모될 수 있으며, 특히 털의 형태를 갖추고 있는 붓펜의 경우에는 수많은 털들이 산발적인 형태로 분산될 가능성이 있기 때문에, 의도하지 않은 선의 효과가 드러날 수 있다.

◀ 붓의 압력을 높여서 쓴 '돌' 캘리그라피

이번에는 '실'이라는 글자를 표현하는 경우, 가늘고 기다란 실의 이미지를 담은 캘리그라피 '실'을 표현하고 싶을 때, 약하고 미세한 느낌으로 캘리그라피를 해보자. 상대적으로 붓의 압력이 적은 글자는 너무 약한 압력으로 만들어지는 캘리그라피를 유의하자.

가늘고 섬세한 선을 연출하기 위해 지면에 닿을 듯 말 듯한 너무 약한 압력으로 연출한다면, 선이 그어지지 않게 되는 현상이 발생할 수 있으며, 이는 다시금 덧선(선을 이중으로 연출)을 하게 되는 작업을 해야 하는 상황이 발생하기 때문이다.

◀ 붓의 압력을 낮추어서 쓴 '실' 캘리그라피

이렇게 붓의 압력에 따른 표현으로도 붓의 각도 변화에 따른 방법과 연계하여 다양한 표현을 연출할 수 있다. 더 나아가 각도와 압력을 조화롭게 섞어서 응용하여 표현하는 방법을 연습해 본다면, 캘리그라피로 표현할 수 있는 무궁무진한 기술을 알고, 더 풍부하며 좋은 캘리그라피를 만들어 낼 수 있을 것이다. 단, 이러한 다양한 손기술을 이용하여 표현하는 방법은 의도하지 않은 현상이 연출될 수 있는 가능성이 있기 때문에, 캘리그라피에서 가장 중요한 가독성에 입각하여 표현할 수 있도록 명심하자. 붓의 각도 및 압력으로 표현되는 다양한 캘리그라피에 대한 예시를 몇 가지 이미지로 살펴보자.

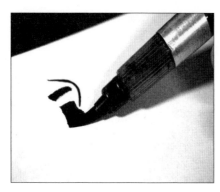

◀ 붓의 각도로 표현하는 '콩' 캘리그라피

◀ 붓의 각도로 표현하는 '물' 캘리그라피

◀ 붓의 압력으로 표현하는 '산' 캘리그라피

◀ 붓의 압력으로 표현하는 '불' 캘리그라피

4 나만의 캘리그라피 글씨체 개발하기

지금부터는 나만의 캘리그라피 글씨체를 만드는 방법에 대해서 알아보자. 현재 상용화되고 있는 익숙하고 다양한 글씨체들이 많은데, 특히 캘리그라피를 처음 시작할 때는 유명한 작가 및 타인의 글씨체를 보고 참고하거나 학습하는 경우가 많다. 하지만 시간이 지나면서 자신만의 글씨체에 대한 욕심이 생길 수 있으며, 보다 더 다양하게 표현할 수 있는 캘리그라피 표현법에 대해 의문이 들 수 있다.

캘리그라피는 아름다운 글씨체를 쓰면서 글씨에서 느껴지는 아름다움을 다시 흡수하는 순환의 효과가 있는 예술이기에, 여기에서 자신만의 글씨체가 들어간 독특한 캘리그라피를 표현할 수 있게 된다면, 붓 또는 붓펜을 잡는 어느 학습자라도 보다 더 재미있고 즐겁게 캘리그라피를 오랫동안 할 수 있을 것이다. 그럼 나만의 글씨체를 만드는 방법은 어떠한 과정으로 이루어지는지 살펴보자.

4-1. 붓의 굵기와 선의 모양에 따른 글씨체 만들기

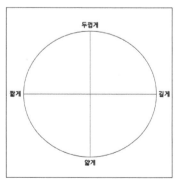

◀ 선의 굵기 및 길이에 따른 4분면 구조도

위 그림에서 볼 수 있듯이, 굵기에 대한 상반된 2가지의 종류, 선의 길이에 따른 상반된 2가지의 종류를 4분면 구조로 풀어보았다. 캘리그라피를 하는 데에 있어서 반드시 이 구조의 법칙으로 해야 하는 것은 아니지만, 자신만의 글씨체를 개발할 수 있는 방법 중 한 가지로 이 구조를 응용해보는 것을 권장하며, 추후에 자신만의 캘리그라피 방법이나 다른 방법이 나온다면 복합적으로 응용하여 다른 기술을 만들어 내는 것도 좋다.

여기에서 볼 수 있는 것은 상하의 상반된 구조, 좌우의 상반된 구조라는 것이다. 각자의 4개의 특성이 뚜렷한 구역을 확인할 수 있으며, 이 구조에 따라 자신이 연출할 수 있는 캘리그라피를 생각해보자. '꽃'이라는 글자를 예시로 하여 구역별로 캘리그라피를 표현해 보도록 하겠다.

첫 번째로 볼 수 있는 굵고 짧은 형태의 캘리그라피 구역의 특성을 기반으로 하여 '꽃' 캘리그라피를 완성해 보는 연습을 해보자.

◀ 두껍고 짧은 특징의 캘리그라피

그림에서 볼 수 있듯이, 확실하게 정해진 특징을 바탕으로 이루어진 굵고 짧은 효과만 가미된 '꽃' 캘리그라피를 작업해 볼 수 있다. 직선의 길이와 굵은 선에 대한 종류도 그 크기가 더 크고 다양할 수 있기 때문에 기본 특징인 굵고 짧은 형태의 범위 내에서도 다양한 캘리그라피를 만들어 낼 수 있다.

이와 같은 방법으로 각 구역별 특징에서 연출해 본 '꽃' 캘리그라피를 차례대로 예시를 통해 자세히 알아보자.

▲ 두껍고 긴 특징의 캘리그라피

▲ 짧고 얇은 특징의 캘리그라피

▲ 얇고 긴 특징의 캘리그라피

　굵기와 선을 주요 중심으로 만든 구조도에서 만들어지는 캘리그라피의 다양한 특징과 구조를 바탕으로 하여, 더욱 다양한 방법으로 캘리그라피를 할 수 있다. 심지어는 정해진 특징이 아니라, 구역별로의 조합으로도 더욱더 다양한 표현이 가능하기 때문에, 학습자 개인별로 많은 표현방법을 연구해 보고 창작을 해보기 바란다.

4-2. 길이와 방향에 따른 글씨체 만들기

◀ 선의 종류 및 방향에 따른 4분면 구조도

　앞서 굵기과 선의 길이에 따라 알아본 구조와 마찬가지로 위 그림과 같이 선의 모양과 방향에 따른 구조를 만들어 또 다른 방법으로 새로운 캘리그라피 형태를 구축해 볼 수 있다.

　선의 모양과 방향의 구조에 따라 캘리그라피의 구조형태에서도 마찬가지로 캘리그라피라는 것이 꼭 정해진 방향과 길이로 이루어지는 정해진 틀이 아니다라는 것을 알고 연습하면 큰 도움이 될 수 있다. 처음에 생각했던 선의 길이, 정해진 방향이 아니라, 더 길거나 짧고 예상하지 못했던 방향의 방법으로 선을 그어보는 연습을 해본다면 아주 다양한 캘리그라피를 만나볼 수 있을 것이다.

　그럼 첫 번째 구역의 특징인 곡선에 상향의 구조로 이루어지는 캘리그라피의 특징에 대하여 '별' 이라는 낱말 캘리그라피를 통해 알아보도록 하자,

◀ 곡선과 상향의 구조로 이루어진 캘리그라피

여기서도 마찬가지로 길고 상향의 구조로 이루어진 캘리그라피 특징으로 이루어진 구역이기 때문에 기본 특징을 바탕으로 또 다른 형태의 캘리그라피를 많이 만들어 보는 연습을 해 보자. 다른 구역의 형태에서는 어떻게 이루어지는지 추가 예시 캘리그라피로 만나보도록 하자.

▲ 곡선과 하향의 구조로 이루어진 캘리그라피

▲ 직선과 상향의 구조로 이루어진 캘리그라피

▲ 직선과 하향의 구조로 이루어진 캘리그라피

선의 모양과 방향에서 만들어지는 캘리그라피 구조에서도 구역별 조합을 통해 다양한 캘리그라피를 만들어 낼 수 있다.

여기까지 선의 종류와 방향, 길이, 굵기에 따른 다양한 형태를 조합 및 응용하여 4분면 구조도를 바탕으로 다양한 글씨체를 개발할 수 있는 방법에 대하여 알아보았다.

앞서 언급했지만 반드시 이러한 방법으로 해야만 한다는 정형화된 캘리그라피 학습법은 아니다. 캘리그라피는 글자로 풀어내는 선의 예술이기 때문에 창작자 본인이 할 수 있는 한 다양하고, 생각하지 못했던 부분에서 창의적인 발상으로 끊임없이 연출하고 만들어 내는 것이 제일 중요하다. 물론 그에 앞서 제3자에게 글자의 의미가 잘 전달될 수 있는가에 대한 '가독성'의 부분도 재차 강조하고 싶다.

구조화를 이루는 다양한 부분 이외에도 학습자 본인이 추구하는 주제가 있다면 구조도를 참고로 하여 새로운 글씨체 개발 방법을 만들어내는 것도 좋은 방법이다. 처음 학습하는 캘리그라피 학습자라면 위에서 설명한 구조방법으로 글씨체를 개발하는 것을 권장하며, 굵기와 모양으로 이루어진 구조를 넘어 굵기, 길이가 결합된 구조도를 만들어 새로운 구조를 바탕으로 더 다양한 글자를 만들어 보는 것도 또 하나의 재미와 즐거움이 더해질 것이다.

4-3. 나만의 글씨체 표 만들기

구조도에 따른 글씨체 만들기, 또는 자신만의 창의적인 다양한 방법으로 만든 글씨체가 완성되었다면, 내 손안에 기술로 남기는 것도 중요하지만, 실질적인 결과물로 만들어보는 것도 좋다. 그럼 손기술로 체득된 글씨체를 연습장에 써놓은 캘리그라피 습작형태로 보관하는 것은 추후에 분실우려가 있고, 잘 정리되어 있지 않게 된다면 나중에 다른 글씨체를 개발하는 데에 어려움이 있을 수 있다. 그렇기 때문에 자신만의 글씨체는 자신만의 보관함에 잘 정리해서 기록해두는 것이 좋다.

다음의 98개로 이루어진 대표적인 한글의 낱자 형태를 참고하여, 자기가 만든 캘리그라피에 멋진 옷을 입혀보는 과정을 알아보자.

가 개 것 게 경 계 교 과 군 그 글 기 끼 까

나 나 는 늘 니 다 닭 담 먼 던 데 도 되 된

를 득 널 낯 라 랑 러 로 루 른 를 류 리 마

맘 먼 면 못 으 바 받 사 살 섬 서 선 우 ᅟ

시 씬 아 야 어 없 에 여 소 와 요 으 은 을

의 이 일 일 잉 간 잘 잡 거 설 점 제 국 줄

줄 지 집 첨 큰 기 좋 하 한 할 함 히 힌 힘

▲ 98개의 낱자 구조도

옆의 그림에서 볼 수 있듯이, 자신만의 글씨체가 완성되면 자신만의 글씨체를 한눈에 바라볼 수 있는 98개의 낱자로 이루어진 구조도를 만들어보자. 한마디로 이 작업은 그동안의 자기 글씨 연구 성과로 이루어낸 결과물을 한눈에 쉽게 볼 수 있도록 정리하여 구축하는 작업이며, 추후에 자기가 만들어놓은 글씨체에 따라서 다른 글씨체를 개발하거나 비교 분석하는 데에 도움이 될 수 있을 것이다. 그리고 자기가 만들고 구축한 글씨체에 대해서는 상징적인 이름과 제작과정에 대해서 부가적인 설명을 같이 첨부하여 놓는 것도 좋은 캘리그라피 연구 방법이 될 수 있다.

5 캘리그라피의 공간디자인

캘리그라피는 글자 자체의 매력을 지니고 있기도 하지만, 글자와 글자가 모여 공간디자인을 형성하기도 한다. 다시 말해 글자와 글자 사이에 존재하는 다양한 공간의 의미도 재해석할 수 있다는 것을 말한다. 흔히 서예에서 말하는 여백의 미와도 관련이 있는데, 글자란 글자가 채워지는 과정의 의미도 깊게 해석할 수 있기 때문에, 캘리그라피는 공간의 의미를 부여하면 더욱 멋진 캘리그라피가 만들어질 수 있다. 이러한 공간의 의미를 더욱 깊게 해석할 수 있는 캘리그라피를 문장 캘리그라피에서 사례를 많이 찾아볼 수 있으며, 조화롭게 적용할 수 있다.

5-1. 문장의 흐름에 따른 캘리그라피의 공간디자인

우리 한글은, 왼쪽에서 오른쪽 또는 위에서 아래로 읽는 구조이다. 이러한 읽기 구조를 바탕으로 하여 캘리그라피 작업을 할 때에도 보다 아름다운 흐름의 구조를 적용해 볼 수 있다.

첫 번째로 가장 기본적인 직선의 구조가 있는데, 왼쪽에서 오른쪽으로 가는 방향과 위에서 아래로 진행되는 구조의 캘리그라피를 만들어 낼 수 있다. 두 번째로 대각선의 구조로 좌측 아래에서 우측 위로 올라가는 방향, 좌측 위에서 우측 아래로 내려가는 방향에 따라 캘리그라피 구조를 만들어 낼 수 있다.

세 번째로 부드럽게 흘러가는 물결의 구조를 볼 수 있다. 물결 형태의 구조는 특히 문장(단문 또는 장문) 캘리그라피가 적용되는 공간에서 가장 적절하고 아름답게 적용될 수 있는 구조라고 할 수 있다. 가볍고 부드럽게 흘러가는 물결의 구조에서 다양한 캘리그라피 기법을 담아 부드럽게 적용되는 물결의 구조는 다른 구조보다도 캘리그라피의 표현에서 많이 적용되고 있는 구조이다.

네 번째로 곡선의 형태이다. 이는 대각선에서 언급한 방향과 유사하며, 대각선에서 볼 수 있는 딱딱한 구조보다는 부드럽게 적용될 수 있지만, 물결의 구조보다는 덜 유연한 것이 특징이다.

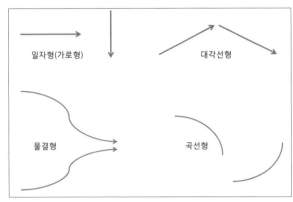

▲ 흐름에 따른 캘리그라피 4가지 형태 구조도

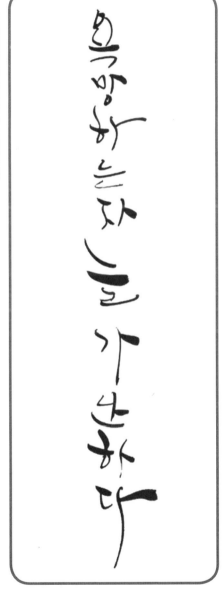

▶ 흐름에 따른 캘리그라피 '상하 캘리그라피'
　'욕망하는 자는 늘 가난하다 －클라우디아누스－'

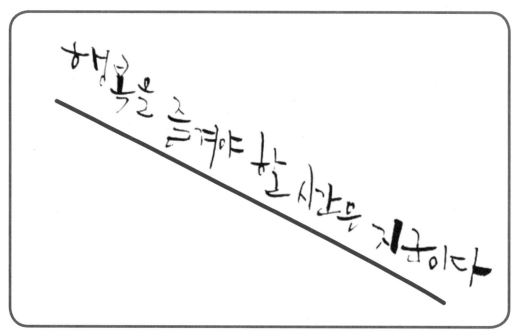

▲ 흐름에 따른 캘리그라피 '대각선 캘리그라피'
　'행복을 즐겨야 할 시간은 지금이다. - 로버트 인젠솔 -'

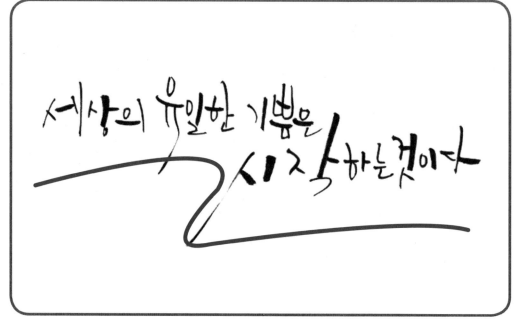

▲ 흐름에 따른 캘리그라피 '물결 캘리그라피'
　'세상의 유일한 기쁨은 시작하는 것이다. - 체사레 파베세 -'

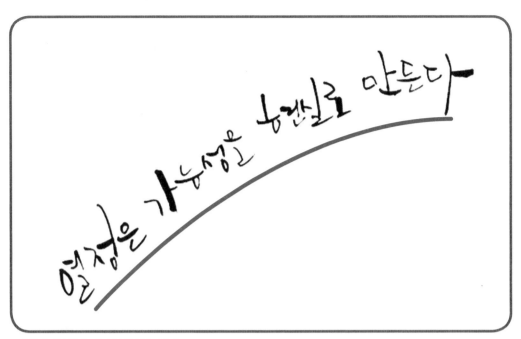

▲ 흐름에 따른 캘리그라피 '곡선 캘리그라피'
 '열정은 가능성을 현실로 만든다. −괴테−'

이 4가지 구조 중에서 대각선과 곡선의 구조는 여백의 공간에 일러스트 그림 혹은 붓으로 그린 먹그림으로 장식하여, 빈 공간을 효율적이고 아름답게 채울 수 있는 장점이 있어서 보다 독특하면서 캘리그라피의 특성을 더 부각시킬 수 있기 때문에, 이 2가지 구조로 연습하는 학습자의 경우 일러스트 또는 그림이나 다른 사진을 함께 적용해 보는 것도 색다른 결과물을 만들어 낼 수 있다.

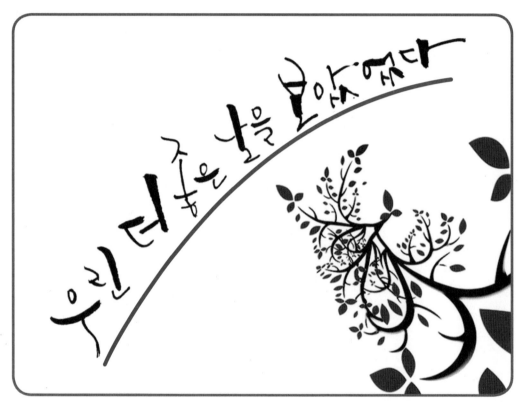

▲ 대각선과 곡선의 구조에 적용 캘리그라피 + 일러스트 혹은 그림
'우린 더 좋은 날을 보았었다. – 윌리엄 셰익스피어–'

5-2. 도형 구조에 적용할 수 있는 캘리그라피의 공간디자인

문장 캘리그라피를 다루는 경우, 흐름에 따라 구성되는 아름답게 나열하는 구조로 표현하는 것이 일반적이지만, 조사를 사이에 두고 단어와 단어가 쌓여 마치 도형의 구조에 적용할 수 있는 공간디자인으로도 적용하여 아름답게 표현할 수 있다.

P100~P102에서 볼 수 있듯이, 도형 구조에 들어가는 캘리그라피 문장은 흐름에 맞게 나열되는 문장의 구조와는 또 다른 매력을 찾아볼 수 있다. 특히 도형 구조에 적용되는 캘리그라피는 여백과 공간에 따라 이루어지는 매력을 한층 더 활용할 수 있다는 것을 알 수 있다.

예를 들면, 첫 번째로 위층의 단어 사이에 아래층의 단어의 일부 선이 교묘하게 진입하여 공간을 구성하는 효과를 찾아볼 수 있으며, 두 번째로 위층의 단어가 작고 아래층의 단어가 크게 형성이 되는 경우, 아래층의 단어의 첫 글자 구조는 크고 굵은 표현으로 강조할 수 있다. 이 방법은 문장에서 가장 핵심이 되는 단어를 강조하고자 할 때 응용하면 매우 효과적인 방법이 될 수 있다.

소개한 방법 이외에도 다양한 방법이 있을 수 있기 때문에, 문장 캘리그라피를 학습하고 있다면, 다양한 도형을 만들어 그 안에 캘리그라피를 담아보는 연습을 해보는 것도 좋은 방법이다.

여기에 예시로 문장 캘리그라피를 담아볼 수 있는 도형 구조를 몇 가지 소개해 본다. 도형의 구조로 공간디자인을 하는 문장 캘리그라피는 반드시 그 도형 안에 캘리그라피를 맞추어야 하는 것은 아니다. 일부의 선이나 글자가 학습자 본인이 생각하는 범위 이상 또는 그 이하일 경우는 자유롭고 창의적으로 변형하여 적용, 학습해 볼 수 있다.

■ 도형 구조에 적용할 수 있는 캘리그라피

◀ 인간은 입이 하나 귀가 둘이 있다. 이는 말하기보
다 듣기를 두 배 더하라는 뜻이다. −탈무드−

▶ 길을 떠나기 전 여행자는 여행에서 달성할 목적과
동기를 가지고 있어야 한다. −조지 산티야나−

■ 도형 구조에 적용할 수 있는 캘리그라피

▶ 오늘이란 너무 평범한 날인 동시에 과거와 미래를
잇는 가장 소중한 시간이다. −괴테−

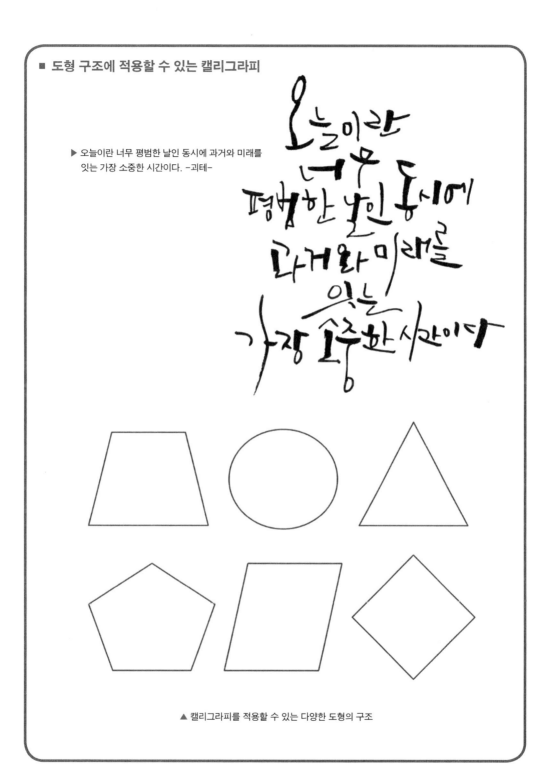

▲ 캘리그라피를 적용할 수 있는 다양한 도형의 구조

■ 도형에 따라 적용된 다양한 캘리그라피

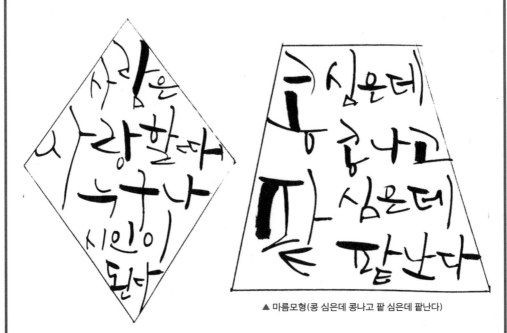

▲ 마름모형(콩 심은데 콩나고 팥 심은데 팥난다)

▲ 다이아몬드형(사람은 사랑할 때 누구나 시인이 된다. -플라톤-)

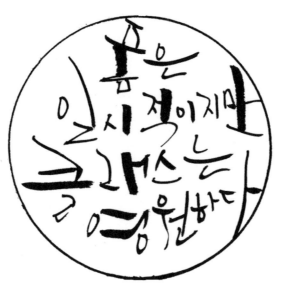

▲ 원형(폼은 일시적이지만 클래스는 영원하다. -빌 샹클리-)

6 캘리그라피를 쓰기 위한 마음가짐 그리고 자세

6-1. 누구를 위한 글씨를 쓸 것인가?

■ **자신을 위한 캘리그라피**

▲ 오늘도 아자아자 화이팅

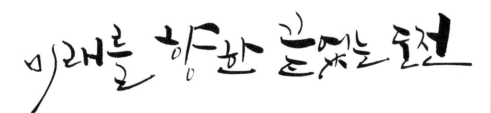

▲ 미래를 향한 끝없는 도전

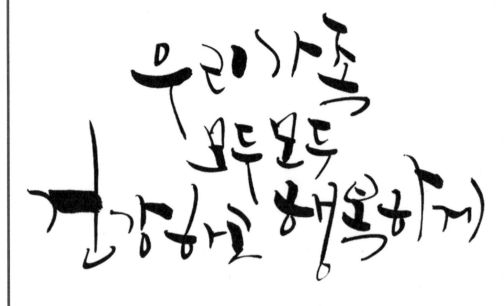

▲ 우리 가족 모두모두 건강하고 행복하게

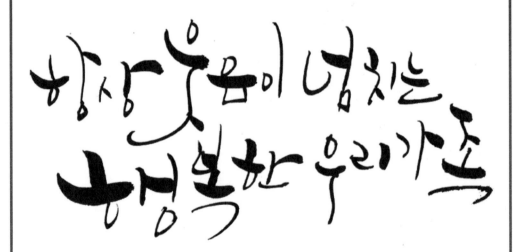

▲ 항상 웃음이 넘치는 행복한 우리 가족

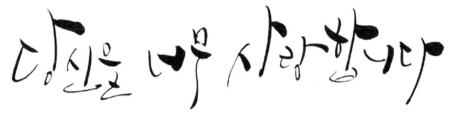

▲ 당신을 너무 사랑합니다.

A

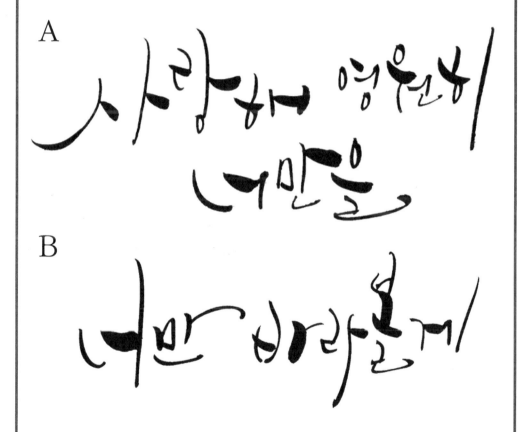

B

▲ A. 사랑해 영원히 너만을, B. 너만 바라볼게

위 캘리그라피 예시에서 볼 수 있듯이, 캘리그라피는 다양한 주체를 대상으로 표현할 수 있다. 캘리그라피란 글씨를 쓰는 본인의 마음가짐에 따라 글씨에 담겨지는 형태도 변화할 수 있다. 본인의 강한 의지를 담은 캘리그라피는 강하고 힘이 있으며, 도전적인 글씨의 특징이 담겨질 수 있고, 가족을 향한 따뜻하며 사랑의 온기가 가득한 캘리그라피는 부드럽고 온화한 글씨체로 표현함으로써 글씨에서 따뜻한 느낌을 반영할 수 있다. 그리고 애인을 위한 캘리그라피는 사랑이 가득하며 상대방을 향한 자신의 열정적인 마음을 담은 톡톡 튀는 글씨체로 표현하여, 캘리그라피의 의미를 심을 수 있다.

이처럼 캘리그라피는 다양한 기법을 바탕으로 익히고 습득한 손기술을 바탕으로 수많은 캘리그라피를 만들어 낼 수 있지만, 이렇게 기술적인 면을 뛰어 넘어 정신적인 느낌이 가득한 캘리그라피도 다양하게 표현할 수 있다는 것을 알 수 있다.

이러한 표현방법을 응용할 수 있는 방법으로, 가까운 지인이나 동료에게 자그마한 캘리그라피 선물이나 의뢰를 받아보는 기회를 만들어보는 것도 좋은 방법이다. 그 상대방이 처한 상황이나 요구하는 사항에 따라 캘리그라피를 표현해 볼 수 있기 때문에, 캘리그라피를 지속적으로 학습하고자 하는 학습자의 경우에는 혼자서 학습하는 독학의 세계에서 잠시나마 휴식과 위로의 캘리그라피 학습을 해 볼 수 있는 좋은 기회가 될 것이다.

예를 들어, 지인의 결혼식, 출산, 돌잔치 등 그 상황의 목적에 맞게 캘리그라피를 만들어 선물을 해 보는 것인데 연령과 성별에 따라 다양하게 적용되는 캘리그라피를 해 보면서 손기술 이외에도 필요한 무엇인가를 발견할 수 있을 것이다.

▲ 결혼식에 쓰이는 캘리그라피

▲ 돌잔치, 출산에 쓰이는 캘리그라피

▲ 사내 구호, 승진, 졸업에 쓰이는 캘리그라피

6-2. 캘리그라피도 혼을 담아내는 기술이다.

　캘리그라피 작업을 할 때 손으로 작업하면서 체득한 손기술도 정말 중요하지만, 글씨를 담아내는 캘리그라피 작업자의 본인 마음자세도 매우 중요하다. 붓펜을 잡고 종이 위에 쓰기 위한 모든 준비가 갖추어져 있다고 해서, 매일 멋진 글씨 또는 아름다운 글씨가 만들어지는 것은 아니다. 글씨를 쓰기 위해 내 마음의 기본 준비가 잘되어 있는지, 자신의 글씨를 표현하기 위한 정확한 특징 또는 추구하고자 하는 방향 설정이 잘 되어 있는지, 그리고 표현하려는 캘리그라피의 특색을 반영하기 위해서 어떤 것을 가미하여 자신의 작품을 더욱 돋보이게 하고, 가슴 속 저변에서 뿌듯한 만족감을 찾을 수 있는지를 복합적으로 고려해야 한다.

　그렇지 않고, 글씨를 통해 찾는 미적 아름다움, 스트레스 해소 등의 단순한 쾌락의 도구로 사용이 되었을 때 만들어지는 캘리그라피는 그 글씨에서도 확연히 드러날 뿐만 아니라, 단순히 흑색으로 뻗어지는 일반적인 글씨에 지나지 않는다. 특히 몸이 매우 피로하다거나, 기분이 좋지 않을 때, 또는 좋지 않은 일이 발생했을 때 막연히 붓이나 붓펜을 들고 작업한 캘리그라피는 캘리그라피라 불리면서 단순히 글씨의 형태만을 전달하는 수단으로 만들어진 결과물로 누구나 예상하기 쉬운 결과를 직접 확인할 수 있을 것이다.

　붓펜으로 담아내는 작은 결과물이지만, 글씨에도 뜻이 있고, 종이 위에 표현되는 모든 글자에는 흑색의 영혼이 들어있다고 생각해보자. 캘리그라피를 처음 접하는 학습자에게는 그 의미를 바로 해석하기에는 무리가 있을 수 있겠지만, 캘리그라피 전시회나 다른 예술작품의 전시회 또는 영상물(영화, 뮤지컬 등)을 관람할 때 가슴속에서 우러나오는 자그마한 감동을 떠올려 보자. 바로 그러한 작용들에서 볼 수 있듯이, 그러한 예술행위를 하는 배우나 작품들은 바로 창작자가 혼신의 힘을 다해 표현한, 다시 말해, 혼이 담겨 있기 때문에 관람자의 입장에서 가슴속에서 우러나오는 감동과 느낌을 공감하고 읽어낼 수 있는 것이다.

　캘리그라피도 그런 맥락에서 해석하고 글씨의 선 한 개마다 정성을 들여 표현한다는 생각으로 작업을 해보자. 아무리 입문자라고 하더라도 이러한 정성이 들어간 캘리그라피는 어떠한 형태를 불문하고 그 자체에서 매력이 가득한 캘리그라피임을 확인할 수 있다.

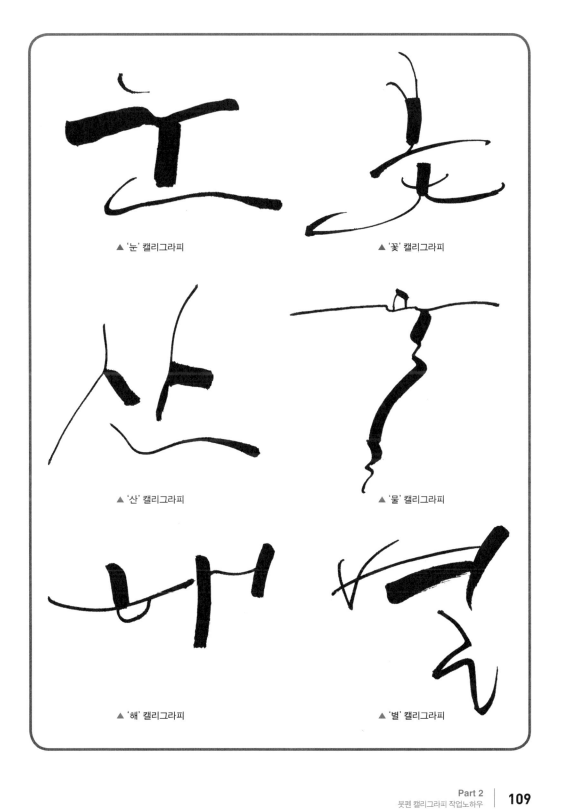

▲ '눈' 캘리그라피

▲ '꽃' 캘리그라피

▲ '산' 캘리그라피

▲ '물' 캘리그라피

▲ '해' 캘리그라피

▲ '별' 캘리그라피

7 캘리그라피를 담아내는 정성

7-1. 글씨를 쓰는 속도

 캘리그라피는 모든 획에 창작자의 정성이 들어간 예술작품이다. 이런 예술작품이라는 것은 갑자기 만들어지는 경우는 드물다. 생각과 생각 그리고 지속적으로 다듬고 다듬어서 만들어지는 공들여진 작품이기 때문에, 캘리그라피 작업 시 글씨를 다루는 속도도 결과물에 반영된다.

 속도에 따라 캘리그라피의 작업결과가 다양하게 드러나는데, 속도에 따른 선의 차이, 그리고 실제 캘리그라피에 적용된 결과물을 예시로 비교해 보자.

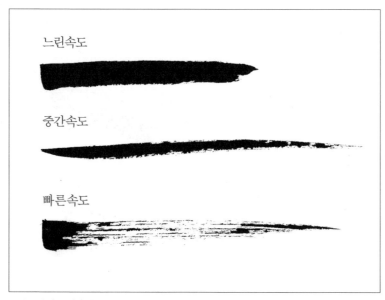

▲ 속도에 따른 선의 특징

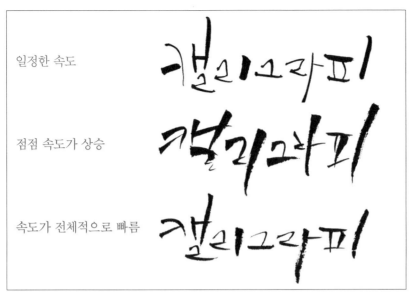

일정한 속도

점점 속도가 상승

속도가 전체적으로 빠름

◀ 속도에 따른 선의 특징

캘리그라피를 처음 하는 학습자는 자신의 성향이 급하거나, 빠르게 모든 것을 처리해야 하는 성격이라면 빠른 속도의 캘리그라피 작업은 권장하고 싶지 않다. 정성이 들어간 캘리그라피는 그것을 보는 타인의 눈뿐만 아니라 자신의 눈에서도 정성이 들어간 캘리그라피임을 확실히 인식할 수 있다. 캘리그라피를 다루는 속도는 느리게 시작해서, 느리게 진행하면서 익숙해지고 캘리그라피를 자유자재로 다양하게 다룰 수 있을 때가 되었을 때에도 천천히 그리고 침착하게 다루기를 권장한다.

7-2. 캘리그라피 그리고 몸의 피로도

앞서 언급한 바와 같이 캘리그라피는 창작자 본인의 생각을 충분히 반영하고 있는 예술작품이다. 이러한 특성에 근거하여 캘리그라피는 창작자 본인의 내적 상태보다는 외적 상태에 따라서도 캘리그라피의 결과물에 크게 반영이 될 수 있다.

캘리그라피 작업에 들어가기 전에 반드시 자신의 몸 상태를 다시 한 번 확인해 보도록 하자. 캘리그라피를 표현할 때 자신의 몸의 상태가 매우 피곤한 상태라고 한다면, 글씨에서도 그 몸의 상태가 충분히 반영되기 때문에 유의할 필요가 있다. 몸의 상태가 제대로 준비되지 않은 상황에서 강제로, 스트레스 풀이 수단으로 캘리그라피를 작업하려고 한다면, 결과물에 대해불만족스러워하는 창작자 본인의 모습을 예상할 수 있을 것이다.

디자인을 담은
캘리그라피

캘리그라피 작업을 위한 다양한 방법에 대해서 알아보았다면, 캘리그라피가 갖고 있는 매력을 더욱 크게 표현하기 위해서는 어떤 소재를 바탕으로 하는가에 따라서 다양하고 특색 있는 캘리그라피를 만들어낼 수 있다.

우리 한글 중에서도 어여쁜 순우리말을 활용하여 작업하는 캘리그라피 디자인을 생각해 볼 수 있고, 각국의 수많은 외국어를 활용하여 캘리그라피 작업을 해보는 것도 우리 한글에서 보지 못했던 더욱 다양하고 특색 있는 캘리그라피 디자인을 만들어보고 연구해 볼 수 있는 좋은 방법이 될 수 있다. 뿐만 아니라, 글자 자체만의 매력에 더해서 일러스트, 사진 등 다양한 이미지와도 결합해서 복합적인 디자인을 만들어 보는 방법도 있다. 캘리그라피는 다른 예술분야 또는 다양한 디자인 분야와도 유연하게 결합되어 본래 갖고 있던 그 이상의 큰 효과를 만들어 낼 수 있는 융합예술이라고 해도 과언은 아니다.

캘리그라피 학습자라고 한다면, 자신의 주변 또는 표현해 낼 수 있는 또 하나의 특별한 예술적 특기가 있다면 결합해 보고, 또 다른 효과를 만들어보기를 권하고 싶다. 캘리그라피 자체만으로도 멋진 매력을 찾을 수 있겠지만, 다른 기타 수단과 합쳐져서 나타났을 때 캘리그라피의 아름다움과 정보전달의 수단에 힘입어 더 큰 매력을 표현할 수 있을 것이다.

1 글자로 보는 캘리그라피(우리말, 일본어)

어여쁘고 전통적인 특색이 숨어 있는 순우리말의 매력, 섬세하고 부드러운 선의 매력이 넘치는 일본어, 각각의 특별한 캘리그라피 매력으로 다양하게 감상해보자.

1-1. 우리말 캘리그라피

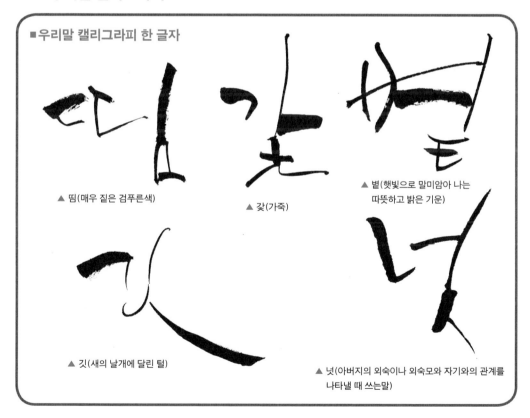

■ **우리말 캘리그라피 한 글자**

▲ 띔(매우 짙은 검푸른색)

▲ 갖(가죽)

▲ 별(햇빛으로 말미암아 나는 따뜻하고 밝은 기운)

▲ 깃(새의 날개에 달린 털)

▲ 넛(아버지의 외숙이나 외숙모와 자기와의 관계를 나타낼 때 쓰는말)

▲ 반춤(춤을 추듯 몸을 건들거리는 동작)

▲ 소솜(소나기가 한번 지나가는 동안, 곧 매우 짧은 시간)

▲ 햇발(사방으로 뻗친 햇살)

▲ 설핏(해의 밝은 빛이 약해진 모양)

▲ 회띠(허리띠)

■ 우리말 캘리그라피 세 글자

▲ 발품새(걸음걸이의 모양새)

▲ 맛배기(양보다는 맛 위주로 만든 음식)

▲ 발쇠꾼(남의 비밀을 캐내어 다른 사람에게 넌지시
알려주는 짓을 습관적으로 하는 사람)

▲ 동글붓(끝이 뾰족하지 아니하고 동그스름한 붓)

▲ 귀썰미(한 번 듣고도 그대로 할 수 있는 재주)

■ 우리말 캘리그라피 네 글자

▲ 촐랑촐랑(물 따위가 자꾸 잔물결을 이루며 흔들리는 소리, 또는 그 모양)

▲ 뒤뚱뒤뚱(크고 묵직한 물체나 몸이 중심을 잃고 가볍게 이리저리 기울어지며 자꾸 흔들리는 모양)

▲ 방글방글(입을 조금 벌리고 소리 없이 자꾸 귀엽고 보드랍게 웃는 모양)

▲ 싸울아비(무사)

▲ 잉큼잉큼(가슴이 가볍게 빨리 자꾸 뛰는 모양)

1-2. 우리말 캘리그라피(우리말과 우리말 풀이)

■ 한 글자 우리말과 뜻풀이 캘리그라피

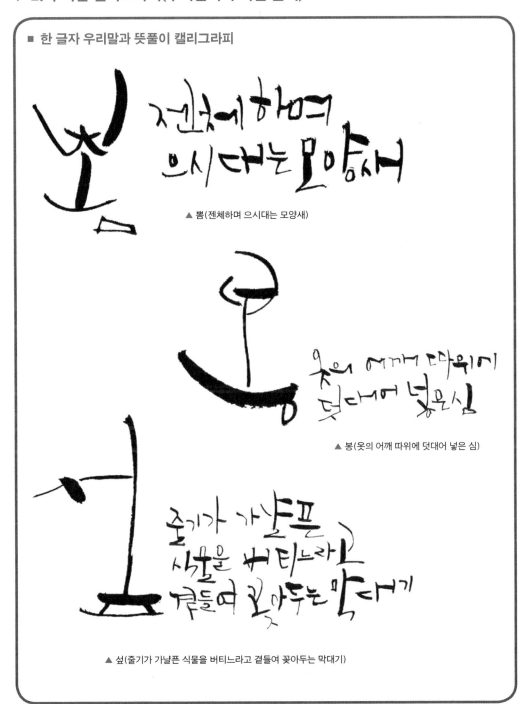

▲ 뽐(젠체하며 으시대는 모양새)

▲ 봉(옷의 어깨 따위에 덧대어 넣은 심)

▲ 섶(줄기가 가냘픈 식물을 버티느라고 곁들여 꽂아두는 막대기)

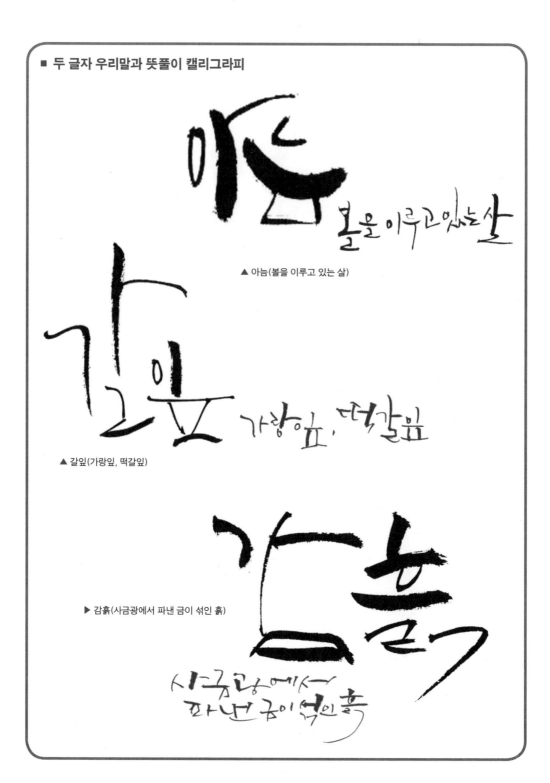

▲ 아늠(볼을 이루고 있는 살)

▲ 갈잎(가랑잎, 떡갈잎)

▶ 감흙(사금광에서 파낸 금이 섞인 흙)

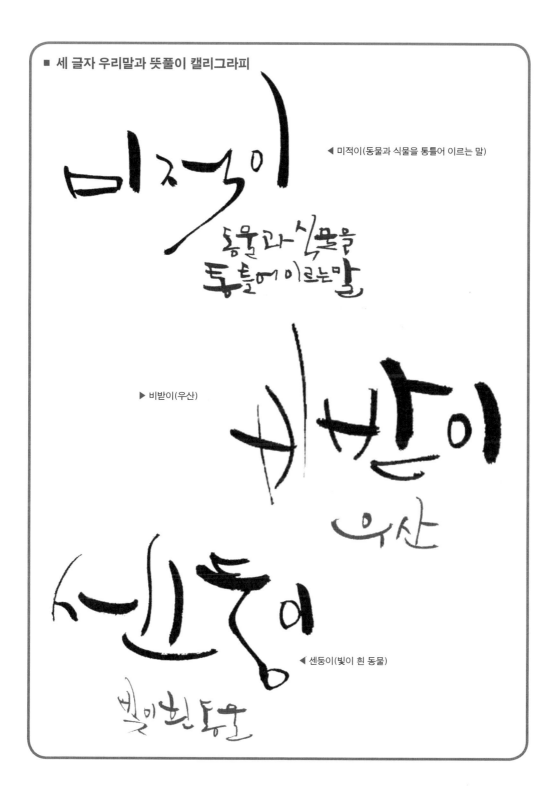

◀ 미적이(동물과 식물을 통틀어 이르는 말)

▶ 비받이(우산)

◀ 센둥이(빛이 흰 동물)

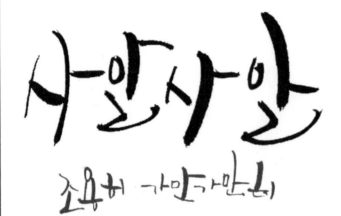

▲ 사알사알(조용히 가만가만히)

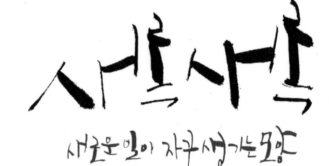

▲ 새록새록(새로운 일이 자꾸 생기는 모양)

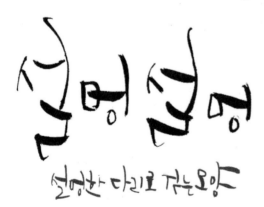

▲ 설멍설멍(설멍한 다리로 걷는 모양)

1-3. 일본어 캘리그라피 디자인

■ 일본어 캘리그라피

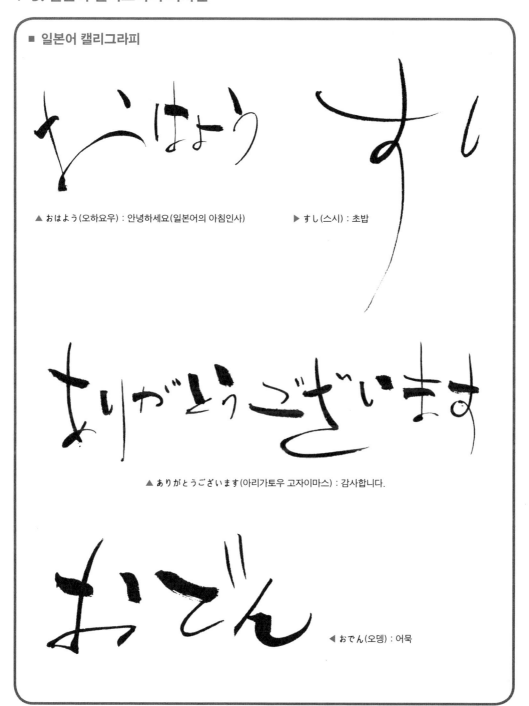

▲ おはよう (오하요우) : 안녕하세요(일본어의 아침인사)　　▶ すし (스시) : 초밥

▲ ありがとうございます (아리가토우 고자이마스) : 감사합니다.

◀ おでん (오뎅) : 어묵

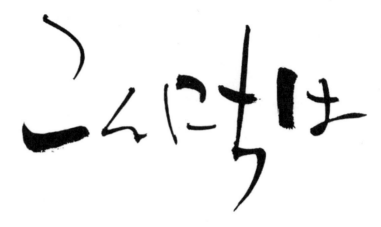

▲ こんにちは(곤니찌와) : 안녕하세요(일본어의 점심인사)

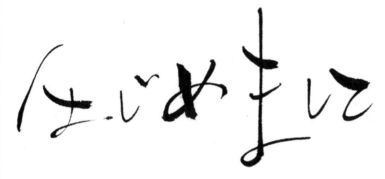

▲ はじめまして(하지메마시테) : 처음 뵙겠습니다.

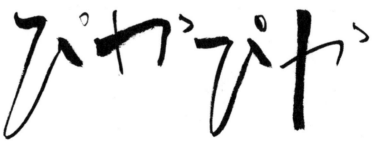

▲ ぴかぴか(피카피카) : 반짝반짝

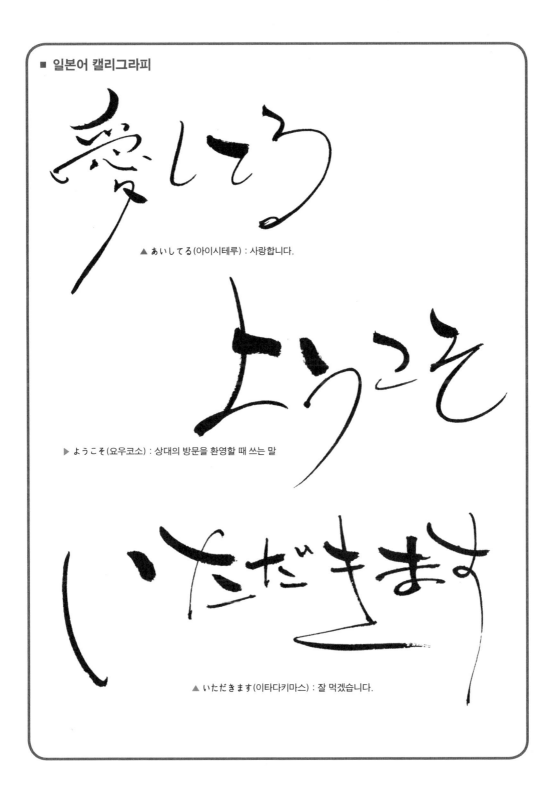

■ 일본어 캘리그라피

▲ あいしてる(아이시테루) : 사랑합니다.

▶ ようこそ(요우코소) : 상대의 방문을 환영할 때 쓰는 말

▲ いただきます(이타다키마스) : 잘 먹겠습니다.

2 글자와 그림으로 보는 캘리그라피

캘리그라피는 글자 자체의 매력으로도 충분하지만, 다양한 이미지와 결합이 되었을 때에도 그 멋이 한층 더 발산될 수 있다. 다양한 예시 작품으로 감상해보자.

2-1. 이미지가 결합된 캘리그라피(단어)

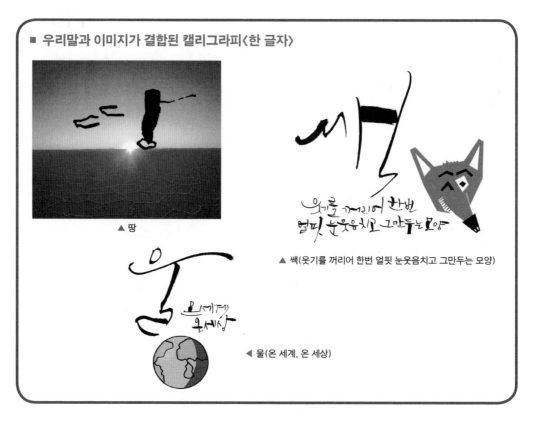

■ 우리말과 이미지가 결합된 캘리그라피〈한 글자〉

▲ 땅

▲ 쌕(웃기를 꺼리어 한번 얼핏 눈웃음치고 그만두는 모양)

◀ 울(온 세계, 온 세상)

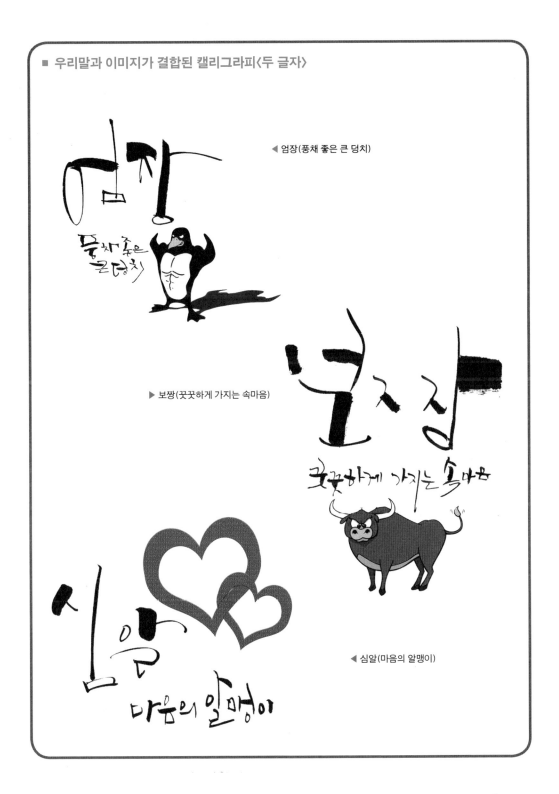

◀ 엄장(풍채 좋은 큰 덩치)

▶ 보짱(꿋꿋하게 가지는 속마음)

◀ 심알(마음의 알맹이)

■ 우리말과 이미지가 결합된 캘리그라피〈세 글자〉

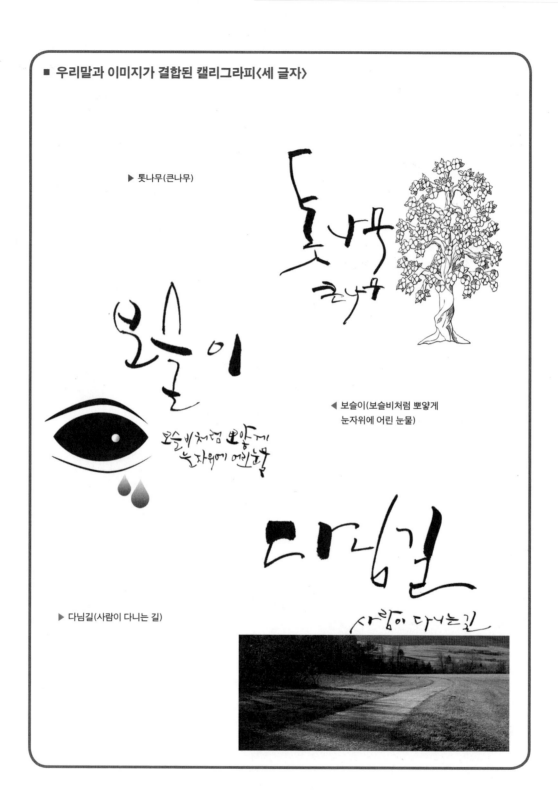

▶ 톳나무(큰나무)

◀ 보슬이(보슬비처럼 뽀얗게
눈자위에 어린 눈물)

▶ 다님길(사람이 다니는 길)

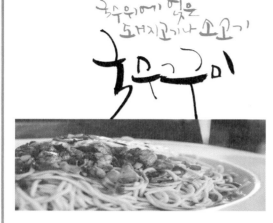

�且 국수꾸미(국수 위에 얹은
돼지고기나 소고기)

▶ 보풀떨이(앙칼스러운 짓)

◀ 본숭만숭(보고도 못본체 하는 모양)

■ 일본어와 이미지가 결합된 캘리그라피〈일본어 단어〉

◀ ラーメン(라멘) : 일본식 라면

▶ さむらい(사무라이) : 무사

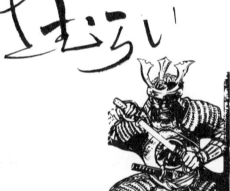

◀ ねこ(네코) : 고양이

2-2. 이미지가 결합된 캘리그라피(문장)

■ **문장과 이미지가 결합된 캘리그라피〈명언〉**

▶ 남들이 단순하게 살 수 있도록 검소하게 살라.
 -마하트마 간디-

◀ 지혜는 학교에서 배우는 것이 아니라 평생을
 노력해 얻는 것이다. -알버트 아인슈타인-

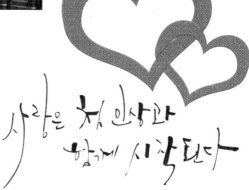

▶ 사랑은 첫 인상과 함께 시작된다.
 -윌리엄 셰익스피어-

■ 문장과 이미지가 결합된 캘리그라피〈속담〉

▶ 가는 말이 고와야 오는 말이 곱다.

◀ 돌다리도 두들겨보고 건너라.

▶ 잔잔한 바다에서는 좋은 뱃사공이 만들어
지지 않는다. ㅡ영국속담ㅡ

◀ 불가능은 없어요. 불가능한 걸 해왔잖아요.
　- 영화 '디파이언스'-

possible

▲ 어쩔 수 없을 땐 일단 웃고 보는거야.
　- 영화 '해피 플라이트'-

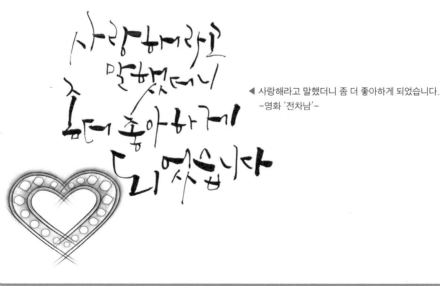

◀ 사랑해라고 말했더니 좀 더 좋아하게 되었습니다.
　-영화 '전차남'-

■ 일본어와 이미지가 결합된 캘리그라피〈일본어 속담〉

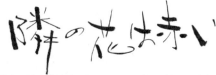

◀ 隣の花は赤い : 남의 떡이 더 커 보인다.

▶ 月夜に提灯 : 달밤에 호롱불(불필요함을
비유)

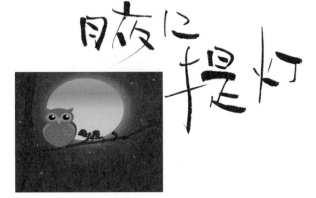

◀ 船頭多くして船山に上る
: 사공이 많으면 배가 산으로 간다.

3 장문 캘리그라피

캘리그라피 공간디자인에서 언급한 바와 같이 캘리그라피가 단어와 단어가 결합된 구조 즉 문장으로 구성된 캘리그라피에서는 다양한 공간의 특성을 반영하여 멋진 캘리그라피를 만들어 낼 수 있다.

여기에 더하여 더 복잡하고 길게 구성되어 있는 장문의 캘리그라피를 표현해 볼 수 있다.

문장과 문장, 다수의 문장이 결합된 장문 캘리그라피의 경우에는 공간의 디자인 보다는 한 글자마다 캘리그라피 특성을 반영하는 방법으로, 전체적으로 정돈되거나 깔끔한 특성을 담아 표현해 보는 것을 권장한다. 다음의 예시 장문 캘리그라피를 통해서 확인해 보자.

■ 장문 캘리그라피 〈옛 시조〉

▲ 춘산에 눈 녹인 바람 건 듯 불고 간데 없다. 저근 듯 빌어다가 머리 우에 불리고자
귀밑의 해묵은 서리를 녹여볼까 하노라. - 우탁, '춘산에 눈 녹인 바람'-

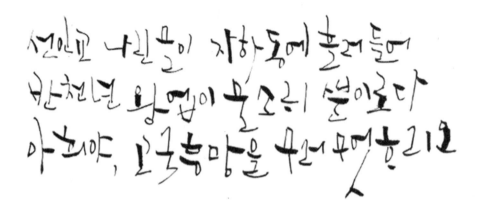

▲ 선인교 나린물이 자하동에 흘러들어, 반천년 왕업이 물소리 뿐이로다.
아희야, 고국흥망을 무러 무엇하리오. ─정도전, '선인교 나린 믈이'─

▲ 어져 내일이야 그릴 줄을 모르던가, 있으랴 하더면 가랴마는 제 구태여,
보내고 그리는 정은 나도 몰라 하노라. ─황진이, '어져 내일이야'─

4 상징 캘리그라피

캘리그라피에서도 자음과 모음 간에 부드러운 조화 속에서 찾을 수 있는 상징적인 캘리그라피 형태를 표현할 수 있다. 주로 문장보다는 짧은 한 글자 단어에서 이런 상징성이 있는 캘리그라피를 표현해 볼 수 있다. 다음의 예시를 통해 상징적인 표현이 가능한 캘리그라피를 감상해 보자.

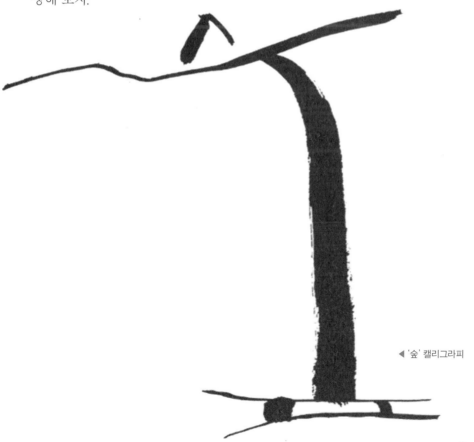

◀ '숲' 캘리그라피

▲ '노을' 캘리그라피

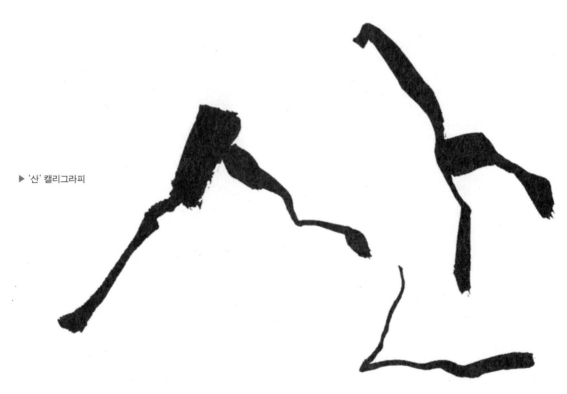

▶ '산' 캘리그라피

Part
4

색채심리학
캘리그라피

캘리그라피를 학습하는 방법에 있어서, 보다 더 다양한 디자인으로 접근할 수 있는 것이 색채심리학을 통해 바라보는 캘리그라피 디자인이다. 여기서 다루고자 하는 내용은 바로 색채심리학으로서, 여러 가지 색상에서 우리가 느끼는 심리학적인 효과를 알아보고, 색상별로 관련된 정보를 색채심리학을 바탕으로 다양한 캘리그라피를 감상해 보면서 색채를 통해 알 수 있는 심리학적 효과를 알아보도록 하자.

1 빨간색

빨강의 색채는 활동과 흥분의 상징이며, 불과 피의 색이다. 외부로 팽창하여 발산되는 색이며, 고조된 마음의 에너지를 더욱 고조시켜주는 색이다. 빨강은 모든 색 중 생명력을 상징하는데 가장 적합한 색이라 할 수 있다. 생명의 전개로서 활동, 건강, 정열의 상징이 되기도 하며, 흥분, 불안, 성남, 격정, 독기의 상징이 되기도 한다. 사물의 에너지, 주목, 특정요소의 주의 집중 등의 특징을 담고 있으며, 빨강은 권력을 의미(레드카펫을 밟는 귀빈, 빨간 넥타이를 하는 비즈니스맨) 하기도 한다.

빨강의 심리학적 효과로는 활기, 혈압과 호흡, 심장박동 수, 맥박 수, 행동/자신감, 두려움으로부터의 보호, 식욕 상승효과 등을 기대할 수 있다.

빨간색에서 다룰 수 있는 표현으로는 무지개의 가장 바깥, 빛의 가장 긴 파장, 벌이 보지 못하는 색, 스페인의 투우사, 레드카펫 등이 있다. 빨간색과 관련된 색채심리학을 보다 잘 확인하고 쉽게 연상할 수 있는 다양한 캘리그라피의 예시를 통해 만나보자.

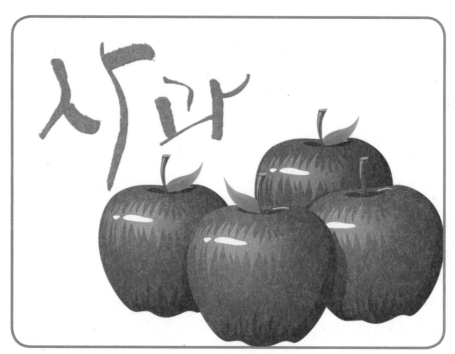

▶ '사과' 캘리그라피

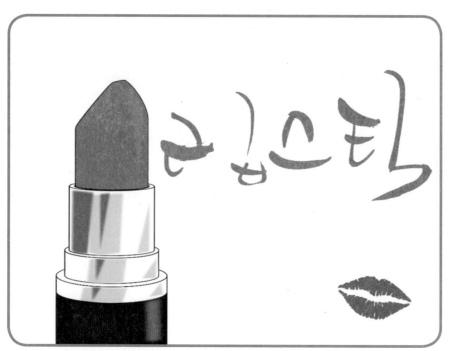

▶ '립스틱' 캘리그라피

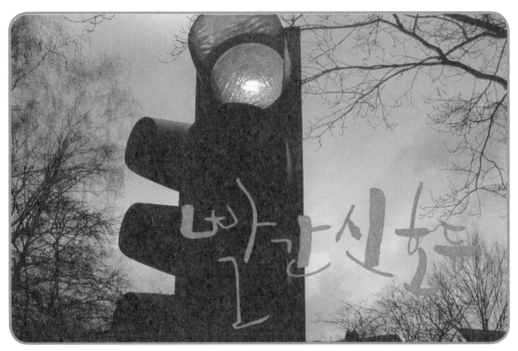

▶ '빨간 신호등' 캘리그라피

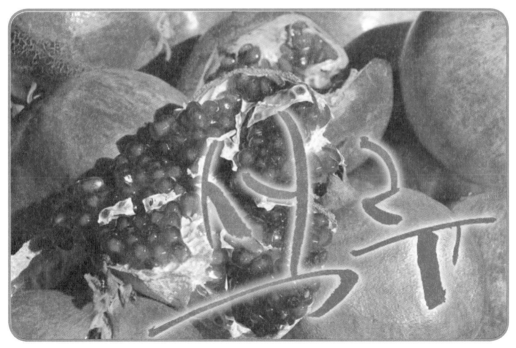

▶ '석류' 캘리그라피

▶ '딸기' 캘리그라피

▶ '장미' 캘리그라피

2 노란색

　노랑의 색채는 만물을 베풀어 기르는 봄의 태양빛과 부드럽고 따뜻한 어머니의 피부를 연상시키는 색상이며, 같은 넓이보다 더 크게 보이는 팽창의 효과 및 멀리서도 잘 보이는 색이다.
　또한 노랑은 본능적으로 욕망과 충족, 비호를 무한히 요구하는 의존과 구애의 색인 동시에 긍정의 의미, 이해력, 행복 등의 특징을 담고 있으며, 주변색을 보호할 수 있는 색상이며, 창조적인 생각을 돕고, 긍정적인 생각과 에너지를 북돋아 주는 특징을 담고 있다.

　이러한 노랑의 색채는 상반된 특징을 갖고 있는데, 긍정의 의미로는 낙천주의, 자신감, 자존심, 정서적 강도, 우정, 창의력 향상의 특징을 갖고 있으며, 이와는 반대로 부정의 의미로는 부조리, 공포, 정서적 취약성, 우울증, 불안, 자살과 관련한 색상이기도 하다.

　노란색의 대표적인 표현으로는 황금, 벼/곡물의 풍성함, 유아의 마음, 중국황제의 색, 예수를 배반한 유다의 의복, 지나치게 인색한 사람, 비겁한 사람(YELLOW DOG), 교통표지판/건설현장 등이 있다. 노란색과 관련된 색채심리학을 보다 잘 확인하고, 쉽게 연상할 수 있는 다양한 캘리그라피의 예시를 통해 만나보자.

▲ '레몬' 캘리그라피

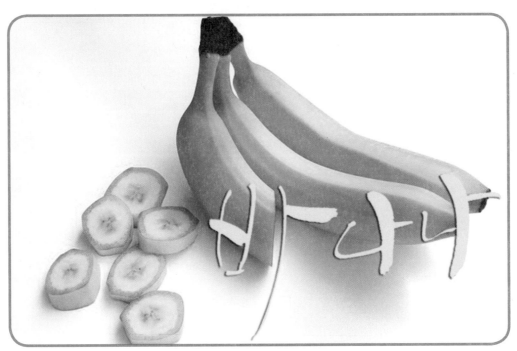

▲ '바나나' 캘리그라피

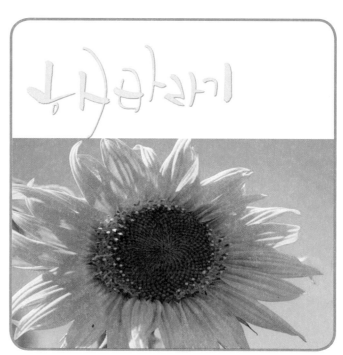

▲ '해바라기' 캘리그라피

▲ '개나리' 캘리그라피

3 초록색

초록은 피로와 진정의 상징이다. 빨강과 보색의 관계를 이루고 있으며, 빨강과 만나는 경우 회색이 되어버리고, 빨강이 동물의 색이라 하면, 초록은 파랑과는 다른 의미로서 물을 연상시키는데, 생명의 물을 상징하기도 한다. 초록은 식물의 색상이다. 파란색 다음으로 선호하는 색이며, 자연과 이상적인 인테리어 배경색으로 어울리는 색채이다.

초록은 두 가지의 상반된 의미를 갖고 있다. 조화와 균형, 보편적인 사랑, 휴식, 복원, 안심, 환경 인식 등의 긍정적 의미, 지루함, 침체, 상실 등의 부정적 의미를 담기도 한다.

심리학적으로는 인간의 마음의 안정, 안식을 가져다주어 신경과 근육을 이완시켜 집중력을 강화시키는 역할도 하고, 회복 및 자제, 조화를 추구할 수 있는 특징을 지니고 있다.

초록색의 대표적인 표현으로는 리비아의 녹색기, 야간투시경, 청포도 등이 있다. 초록색과 관련된 색채심리학을 보다 잘 확인하고 연상할 수 있는 다양한 초록색 캘리그라피의 예시를 만나보자.

▲ '잔디' 캘리그라피

▲ '청포도' 캘리그라피

▲ '클로버' 캘리그라피

▲ '개구리' 캘리그라피

4 파란색

파랑의 색채는 단순히 억제의 색이 아니라 욕망이나 감정을 억누르고 복종 및 적응으로 얻는 만족과 이지적인 마음에 대응하는 색으로 자제와 자립의 의미를 담고 있다. 파랑은 두 가지 상반된 의미를 갖고 있다. 절망, 이별, 고독의 부정의 의미와 치유, 희망, 자립, 진실의 색상인 긍정의 의미를 담고 있으며, 우리 삶에 없어서는 안 되는 색이다.

색채심리학적으로는 침착과 진정, 온도에 있어서는 차가움, 직관력과 식욕을 억제할 수 있는 효과를 갖고 있다. 또한 파란색은 남성/여성 모두에게 동등한 매력을 발산하는 색상이기도 하다.

파란색의 대표적인 표현과 특징으로는 하늘 또는 물의 색, 칫솔에 가장 많이 쓰이고 있으며, 부엉이가 유일하게 보는 색이기도 하다. 특히 파란색 방에서 어떠한 작업을 하는 경우 더 생산적으로 활동할 수 있으며, 다른 색의 두 배 정도로 모기가 매력을 느끼는 색상이다.

파란색 중 라이트블루의 색상은 순응의 파랑이며 사랑을 많이 받고 있지만, 기벼운 느낌을 주기도 한다. 파란색과 관련된 이미지와 캘리그라피로 다양한 파랑의 매력을 만나보자.

▲ '블루베리' 캘리그라피

▲ '푸른눈동자' 캘리그라피

▲ '파란하늘' 캘리그라피

▲ '청바지' 캘리그라피

▲ '파란대문' 캘리그라피

5 보라색

보라의 색채는 가시광선 속에서 가장 파장이 짧은 색이며, 파장이 긴 빨강과 대비를 이루는 색이다. 빨강이 생명활동을 고양시키는 반면, 보라의 색채는 생명활동의 정체 및 저감의 상징이 된다.

보라색은 상반된 특징을 함께 가지고 있는데, 긍정의 의미로는 영적 각성, 봉쇄, 비전, 진위, 진리, 신비롭고, 고급스러운 의미를 담고 있으며, 청소년/소녀들이 좋아하는 색상 중의 하나이다. 반면 부정적으로는 억압, 열등감을 나타내기도 한다. 색채심리학적으로는 희망의 의미와 정신과 신경을 차분히 하며, 창조성을 촉진시키는 색상이다.

보라색의 대표적으로 중국에서 최고위 계급을 나타내는 의복색이며, 로마 황제(시저)의 국왕색, 미국 최고액권의 색, 남자들에 의해 만들어진 첫 번째 염색제로 표현이 되었다. 보라색과 관련된 색채심리학을 보다 잘 확인하고 연상할 수 있는 다양한 캘리그라피를 만나보자.

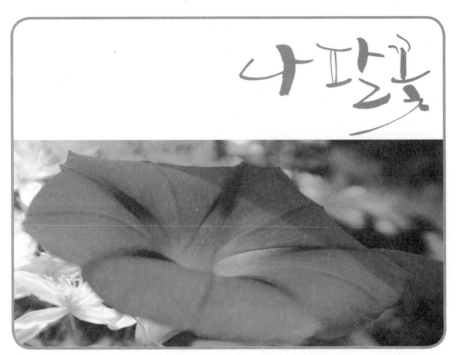

▲ '나팔꽃' 캘리그라피

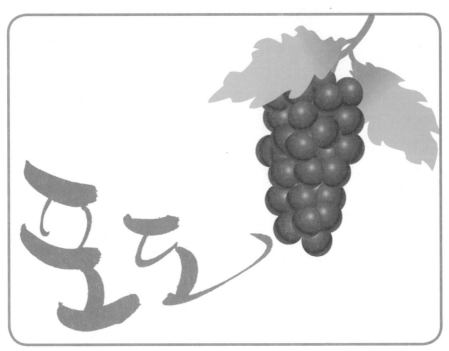

▲ '포도' 캘리그라피

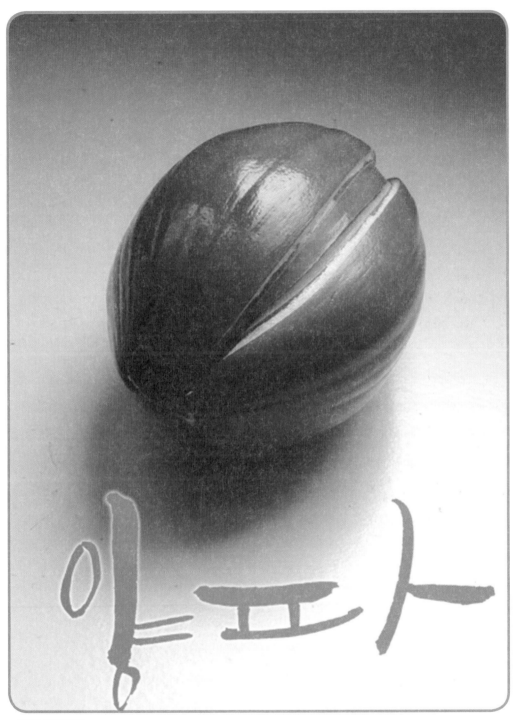

▲ '양파' 캘리그라피

6 검은색

검정의 색채는 어둠의 색이다. 파랑이 자율적인 감정 제어의 상징으로 불리는 반면, 검정은 타율적이고 불만을 숨긴 감정의 제어를 상징하고 있으며, 그 저변에는 공포심을 감추고 있다.

검정은 정서적인 행동이 결여되고 자유로운 감정의 흐름이 없는 색상이다. 엄격한 훈육, 권위적 부모, 신체적 결함에 관련해서는 검정으로 표현하며, 원초적인 빈 공간, 색의 결핍, 허무함의 의미를 담고 있다.

검정은 심리학적 효과로는 검은색의 옷을 착용한 사람의 경우 더욱 날씬해 보이며, 눈에 띄지 않는다고 느끼게 만든다. 또한 편안한 공허감, 잠재력과 가능성을 이끌어내며, 신비스러움의 특징을 갖고 있다.

검정의 대표적인 표현으로는 영국의 택시, 보다 무거운 무게를 표현하는 경우, 교양과 권력을 암시하는, 예를 들어 턱시도, 리무진, 법관 등에서 많이 사용되고 있으며, 패션에서는 세련미를 표현할 때 검정을 많이 표현한다. 검은색과 관련된 색채심리학을 보다 잘 확인하고 연상할 수 있는 다양한 캘리그라피를 만나보자.

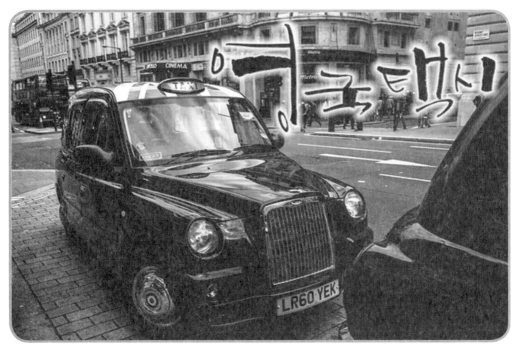

▲ '영국택시' 캘리그라피

▲ '턱시도' 캘리그라피

▲ '까마귀' 캘리그라피

▲ '먹물' 캘리그라피

7 흰색

흰색은 청결하며 때가 묻지 않은 색이다. 또한 가장 더러워지기 쉬운 색상이며, 검정과는 상반되어 가장 더러움을 감추기 어려운 색이다. 흰색은 더럽혀지고 싶지 않은 또는 더럽히고 싶지 않은 심리의 표현으로 긴장감, 계심, 후회, 실패감, 상실감의 상징이 되기도 한다. 따라서 건강 실패, 죽음, 결별 등의 슬픔도 흰색에 잘 반영되어 있다. 특히 아이들이 그림 그릴 때에 사용하는 흰색은 실패에 대한 두려움으로 움츠러든 심리를 반영한다.

흰색의 심리학적 효과로는 순결, 순수, 결백, 평화와 신성을 나타내기도 하며 정신의 투명성, 난장판/장애물 등의 청소, 생각이나 행동의 정화, 새로운 시작, 식욕을 돋게 할 수 있다.

대표적인 표현과 특징으로 휴전을 상징하는 하얀색의 깃발이 있으며, 의복 중에서도 가장 잘 팔리는 티셔츠는 흰색이다. 상징적 표현으로서의 하얀 궁전은 성공, 완벽 성취, 정신적 완벽을 나타내기도 한다.

흰색과 관련된 색채심리학을 보다 잘 확인하고 연상할 수 있는 다양한 캘리그라피를 만나보자.

▲ '깃털' 캘리그라피

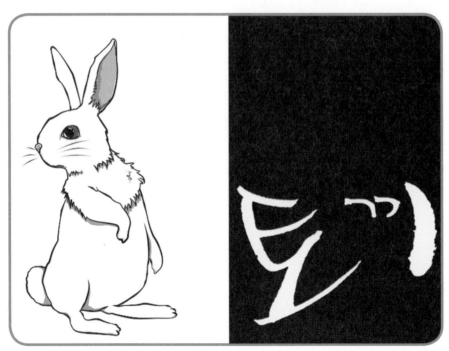

▲ '토끼' 캘리그라피

▲ '눈' 캘리그라피

▲ '구름' 캘리그라피

8 회색

회색의 색상은 무(無)와 무기력의 상징이다. 다시 말해 특성이 많지 않고, 자극이 덜하며 수수하고 어떠한 색과도 잘 조화를 이룰 수 있는 대범한 색상이다. 대체적으로 회색은 생명 활동의 정지, 둔화된 상태를 나타내고, 그에 따른 감정적인 우울함과 인상을 나타내기도 한다. 또한 지적, 지식, 현명함, 지속적이며 고전적인, 세련되고 교양 있는, 보수적이며 권위적인 특징을 담고 있으며, 완벽한 중간 색상으로서 디자이너들이 종종 배경색으로 사용하고 있다.

심리학적으로 회색은 보조적으로 중요한 역할을 하는 색상으로 쓰일 수 있지만, 주된 역할로 쓰이는 경우는 무기력, 불안, 우울의 심리를 나타내며, 모든 색 중에서 엔트로피가 가장 높은 색 중 하나이다. 또한 몸 전체를 강하고 순수하게 만드는 색이며, 단독적인 색상의 사용보다는 다른 색과의 혼합사용으로 치료효과가 더 강하다.

회색의 표현으로는 공식적인 권위, 무관심, 지적인 능력, 두뇌(회백질로 구성)가 있으며, 회색과 관련된 색채심리학을 보다 잘 확인하고 연상할 수 있는 다양한 캘리그라피를 만나보자.

▲ '안개' 캘리그라피

▲ '먹구름' 캘리그라피

▲ '돌' 캘리그라피

▲ '아스팔트' 캘리그라피

▲ '코끼리' 캘리그라피

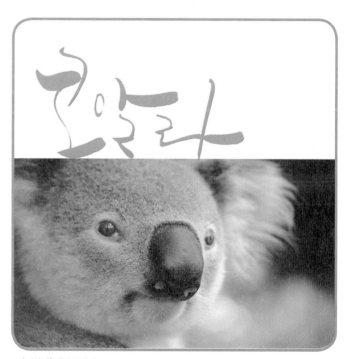

▲ '코알라' 캘리그라피

버전 업
캘리그라피

이번 장에서는 캘리그라피가 다양하게 대중들과 만나는 모습과 우리 주위에서 만나볼 수 있는 다양한 제품 및 상품에 캘리그라피가 어떻게 적용되어 만들어질 수 있는지에 대한 실제적인 사례, 그리고 복합적인 예술이 가능한 융합예술의 특색을 갖고 있는 캘리그라피로서 타 예술분야와 결합이 되었을 때 만들어지는 효과의 사례도 함께 살펴보자.

필자(지인심 캘리그라피 '김대규' 작가)의 '우리말 캘리그라피' 전시의 경우는 우리말이라는 특징을 바탕으로 하여 잊혀져가는 우리말에 대해 다시 생각해 보며, 어여쁜 순우리말을 더욱 더 많이 활용할 수 있는 기회를 만들기 위한 하나의 공익적 수단으로써 캘리그라피 전시를 통해 대중들과의 만남을 지속적으로 진행하고 있다. 뿐만 아니라 캘리그라피를 다양한 공산품(양초꽃이, 탁상시계, 마우스패드 등)에 적용해서 우리 한글과 현대적 감성이 섞인 문화융합상품으로서 재탄생시켜 만들어내고 있다.

이처럼 캘리그라피는 특별한 자신만의 특징이 있다면 그리고 전달하고자 하는 주제가 있다면 그것을 알리는 데에 아주 효과적인 수단이 될 수 있으며, 어떠한 제품과도 결합이 되어 우리 한글이라는 특성을 함께 어우러져 만들어 내기 때문에 뛰어난 전통과 현대감각이 융합된 예술상품으로 만들어낼 수 있다.

더 나아가 캘리그라피는 직접 내 손으로 쓰는 정성이 가득 담긴 손글씨라는 장점 때문에, 제품(부채, 나무, 봉투 등)의 표면에 담아 소중한 지인에게 선물할 수 있는 핸드메이드 상품에도 적용할 수 있다. 디지털 감성이 가득한 세상에서 색다른 아날로그 감성으로 마음을 전할 수 있는 보다 가치 있는 상품을 만듦으로써 따뜻한 감성이 오가는 좋은 수단이 되기도 한다.

1 전시

■ 2014년 전시

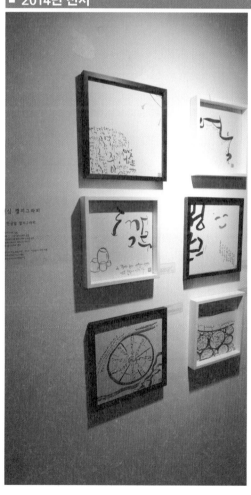

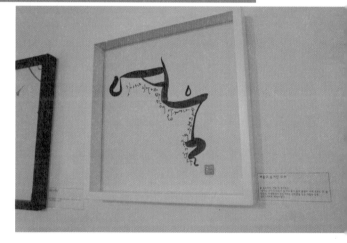

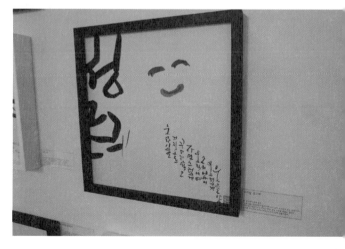

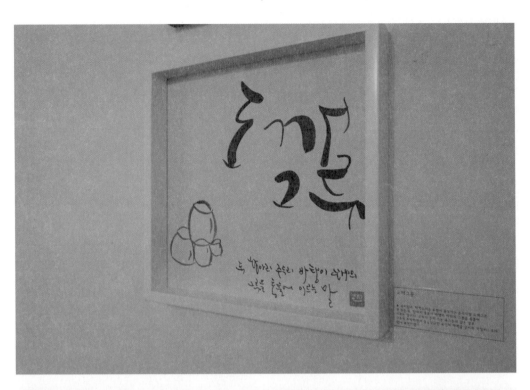

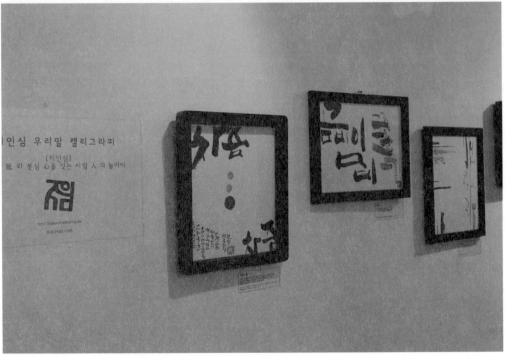

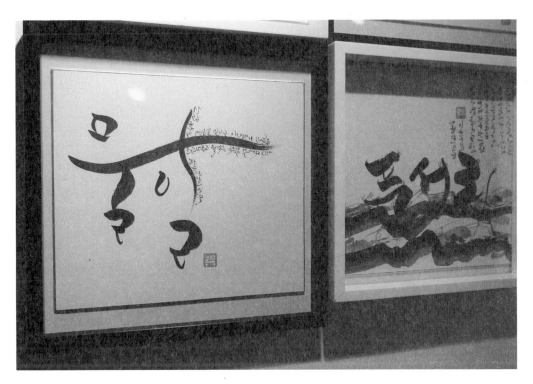

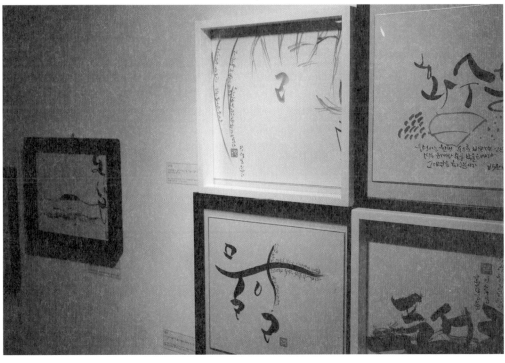

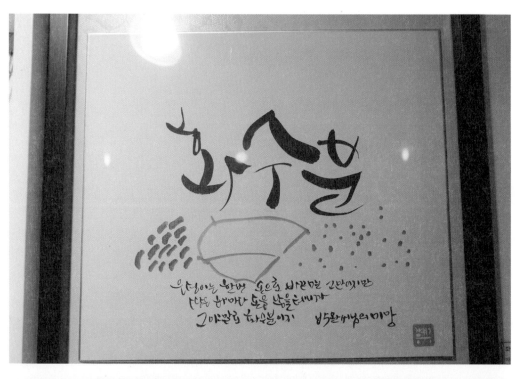

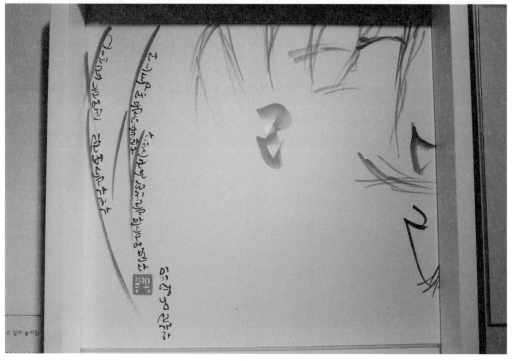

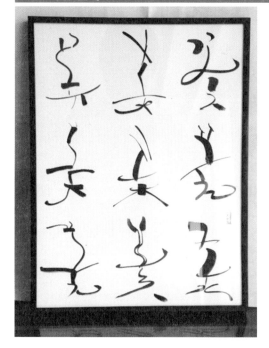

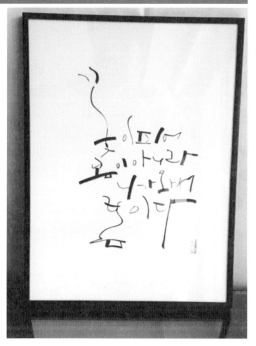

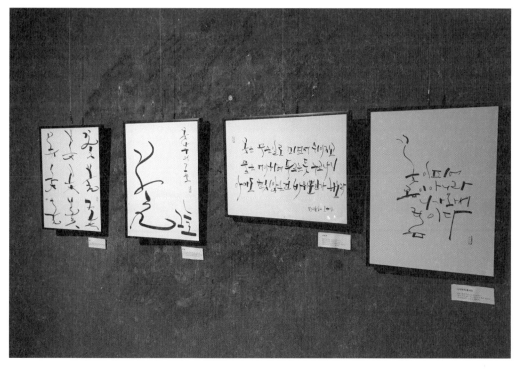

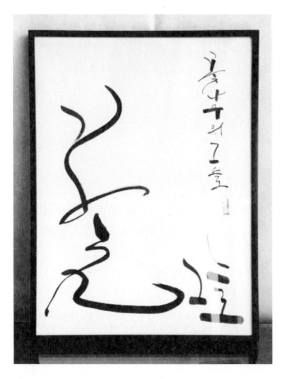

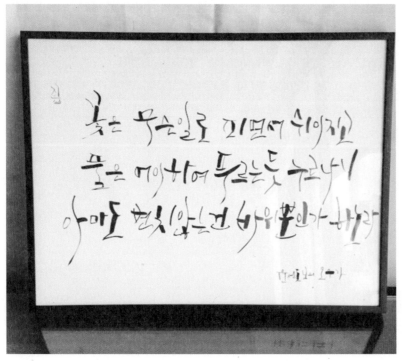

2 콜라보레이션

■ 일러스트와 캘리그라피 01

한땀, 한땀,
가을도 겨울도
당신이
따뜻할수 있도록...

ⓒ M O C H I . I L L U S T

© MOCHI.ILLUST

아 좋다
여름냄새

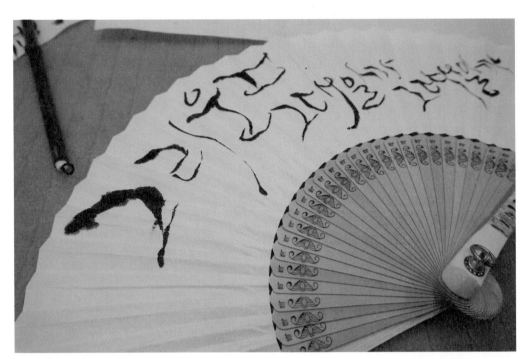

▲부채 캘리그라피

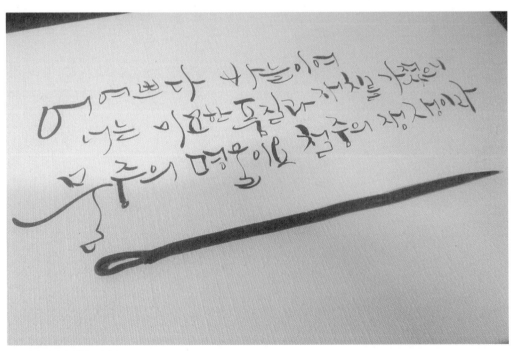

▲소재와 결합한 캘리그라피

*바늘과 실로 세상을 잇는 여자 마담루의 공간(http://madameroo.com)

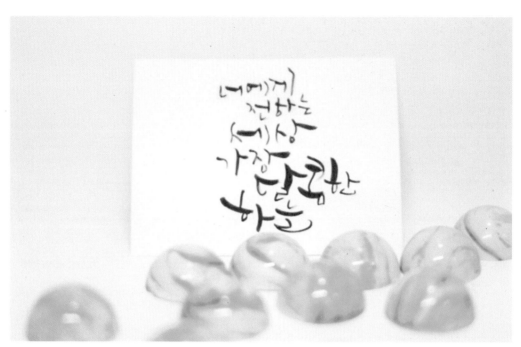

▲ 초콜릿과 캘리그라피 메시지 01

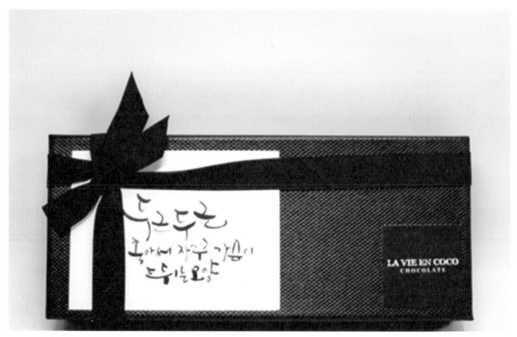

▲ 초콜릿과 캘리그라피 메시지 02

*'초콜릿에 스타일을 입히다' 먹는 즐거움뿐만 아니라 보는 즐거움까지 더한 유니크한 수제 초콜릿 브랜드 라비앙코코(www.lavieencoco.com)

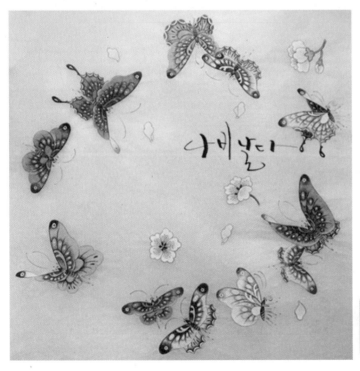

3 캘리그라피를 이용한 한글상품

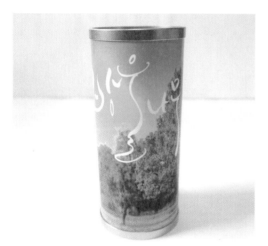

▲ 탁상시계
◀ 아트램프
▼ 손거울

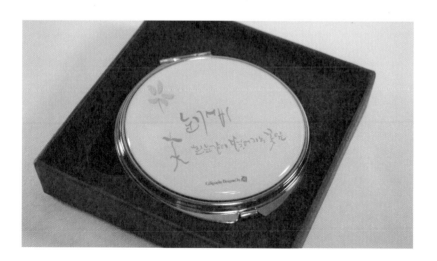

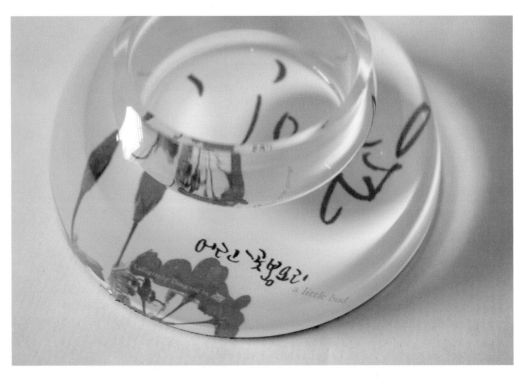

▲ 양초꽂이
◀ 악세사리 홀더
▼ 마우스패드

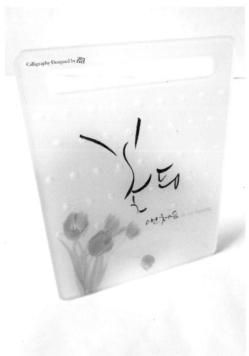

4 캘리그라피를 이용한 핸드메이드 제품

▲ 캘리그라피 양장노트

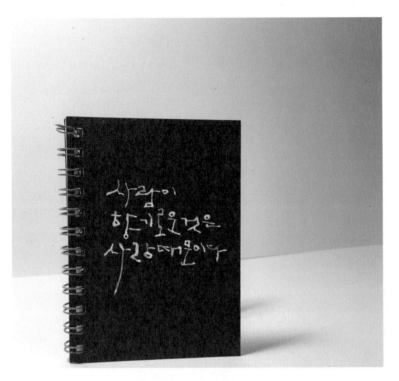

▲ 캘리그라피 미니노트
◀ 캘리그라피 탁상액자
▼ 캘리그라피 포토앨범

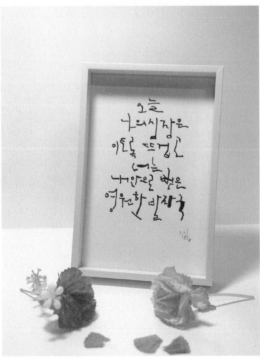

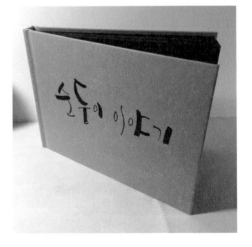

▲ 캘리그라피 수제엽서 01

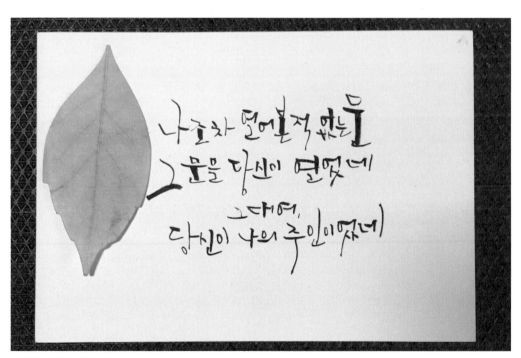

▲ 캘리그라피 수제엽서 02

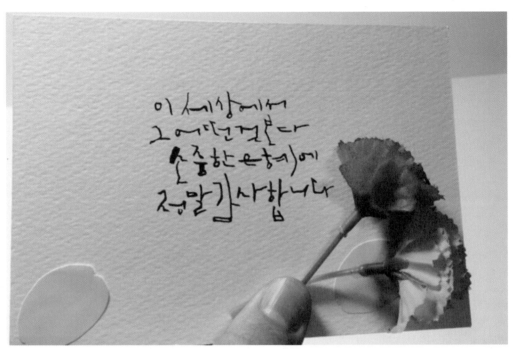

▲ 어버이날_스승의날 캘리그라피 엽서 01

▲ 어버이날_스승의날 캘리그라피 엽서 02

▲ 혼자서도 배울수 있는 캘리그라피 세트

*지인심 한글디자인 상점(http://www.zisca.co.kr)

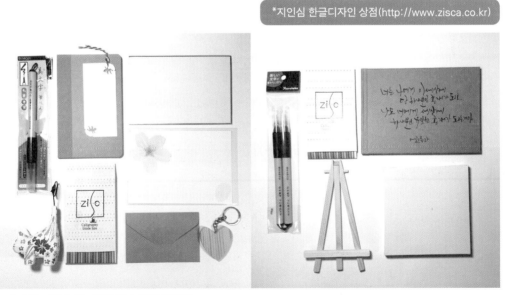

▲ 혼자서도 배울수 있는 캘리그라피 세트(내부구성)

5 캘리그라피 인테리어

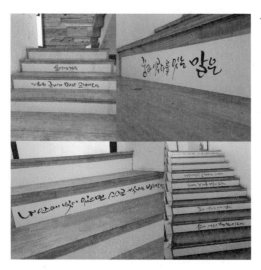

▶ 강남 북카페 메이아일랜드 계단 캘리그라피

▼ 강남 북카페 메이아일랜드 캘리그라피 인테리어

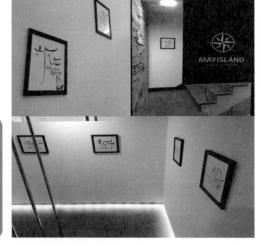

*'메이아일랜드'
청춘을 상징하는 MAY(5월)과 이상향을 일컫는
ISLAND(섬)이 만나 탄생한 강남에 위치한 복합문화공
간. 학업, 취업, 창업에 이르기까지 목표를 이뤄나가는
많은 사람들이 모여 커피 한 잔을 즐기며 공부와 업무
를 볼 수 있는 공간을 제공하고 있다.
(http://mayisland.com , 서울 강남구 테헤란로 1길
29 4-6F, 02-556-6585)

6 일본어 캘리그라피

▲일본 웹툰 善と悪の行方不明 '선과 악의 행방불명'

*일러스트레이터
/웹툰 작가 진시윤

▶일본어 캘리그라피엽서
（お元氣ですか 私は元氣です）

가을날의 회상

떨어져 버린 낙엽들 많이 있어도
조용히 떨리는 몸짓으로 속삭인다
그저 지나는지도 모르는 세월 속에
잃어버린 내 마음의 오솔들

어둠으로 멀어져간 밤하늘 그 밤하늘에
별 하나 별들 총총히 자리잡고
사방을 둘러봐도 찾을 길 없는데

문득 머리를 스치는 그대
그 속에 살아 숨쉬는 지난날의 추억들

아! 그 추억들
무엇으로 말하리

나만의 기쁨으로 여태까지 간직해온
내 삶의 일부분

말하면 사라져 버릴것같은 느낌
그 사랑 지금 내곁에 있어도
더 그리고 간 사연 너무나 많습니다

사람들은 흔히
자신의 눈에 보이는것을
세상의 끝이라고
생각한다

아르투어 쇼펜하우어

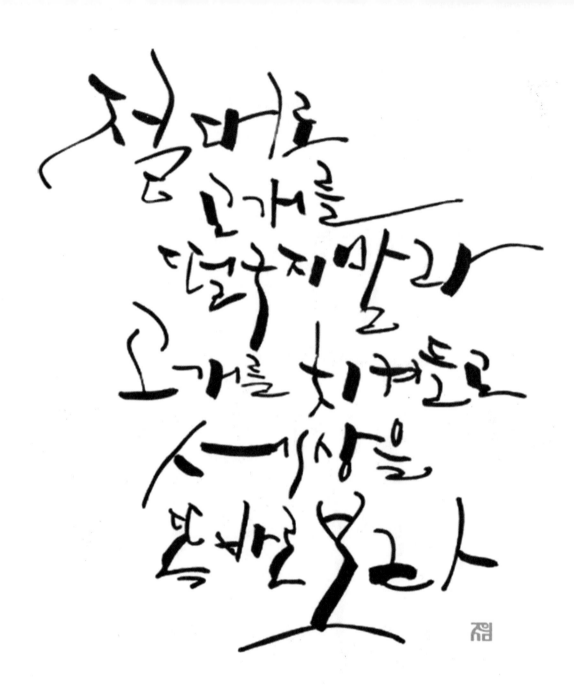

절대로
고개를
떨구지말라
고개를 치켜들고
세상을
똑바로보라

헬러인켈러

내가
이하하는
모든것은
내가 사랑하기
때문에
이해한다

레프톨스토이

기쁨은
기도이다

기쁨은
힘이다

기쁨은
사랑이다

기쁨은 영혼을
붙잡을수 있는
사랑의 그물이다

마더데레사

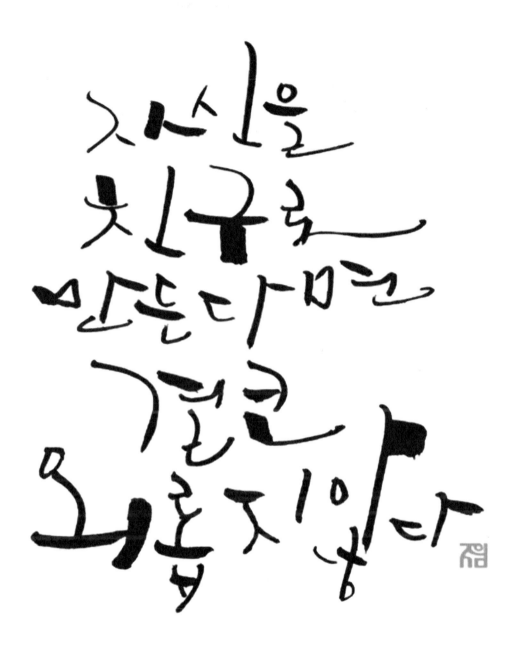

자신을
친구로
만든다면
결코
외롭지않다

맥스웰 말츠

너무 흘리지 마라
화내지 마라
아껴하라

바위도
스며들자

누구나 배울 수 있는 디자인을 담은 **붓펜 캘리그라피**

인생은 자전거를 타는것과 같다
균형을 잡으려면 움직여야 한다

알버트 아인슈타인

늘 여러분이 할수있다고
생각하는 것보다
못한 일을 해야 한다

버나드 버거추어

꽃마로사이

타인을 아는자는 박식하고

자신을 아는자는 현명하다

라오체

나자신을 사랑하면

정체성의 힘을 얻는다

데이빗 G 홀스

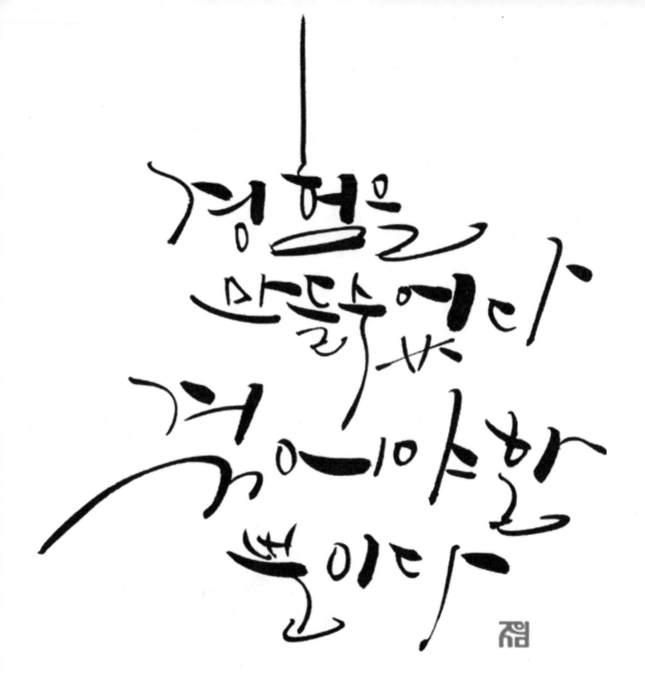

경멸을 만들수 있다

걱어야 할 뿐이다

알베르 까뮈

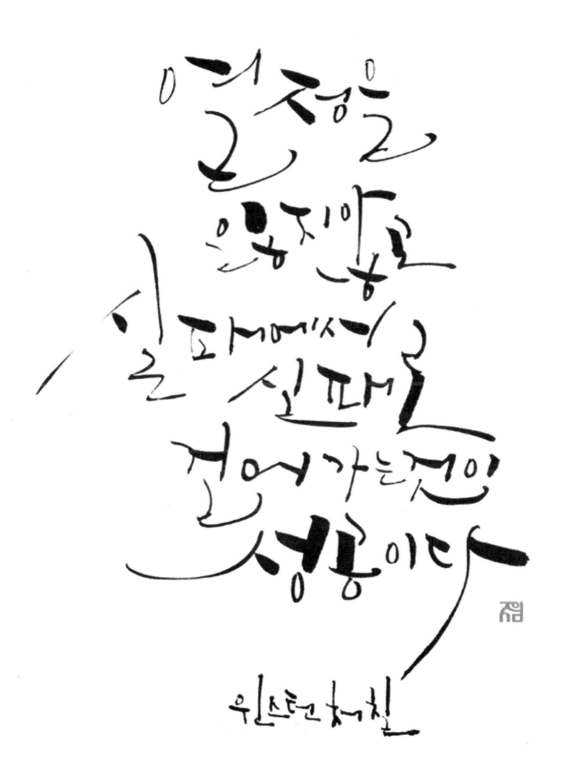

진정한
여행자는
길에서 만나는 자이에
걸으면서도
자주 앉는다

콩레토

부록

캘리그라피
쓰기 노트

선(직선, 곡선, 지그재그선 등) 2개를 그어 총 3개의 공간을 만들어 보세요.

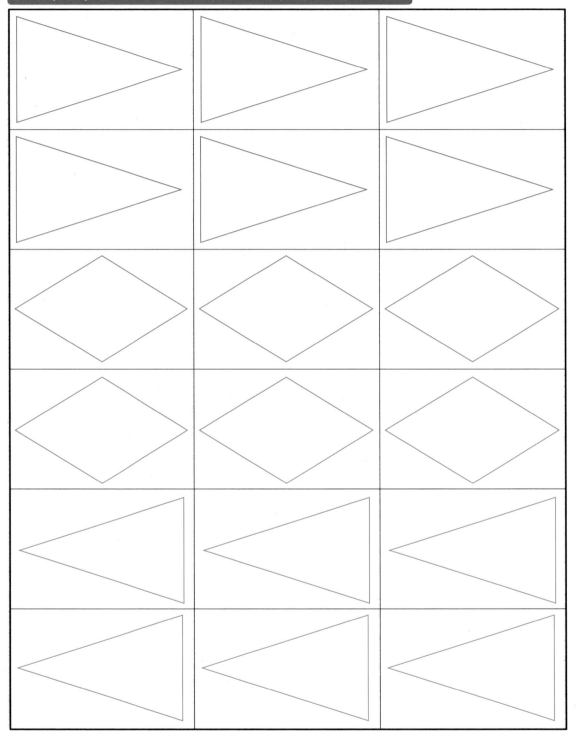

선(직선, 곡선, 지그재그선 등) 2개를 그어 총 3개의 공간을 만들어 보세요.

선(직선, 곡선, 지그재그선 등) 3개를 그어 총 4개의 공간을 만들어 보세요.

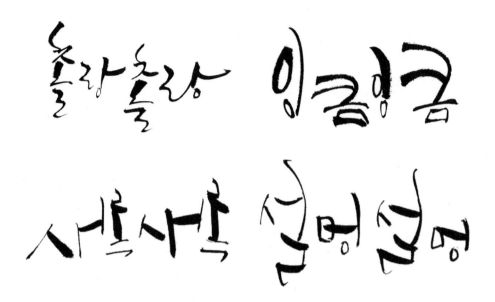

돌다리도 두들겨보고 건너라

불가능은 없어요
불가능한건 해봤잖아요

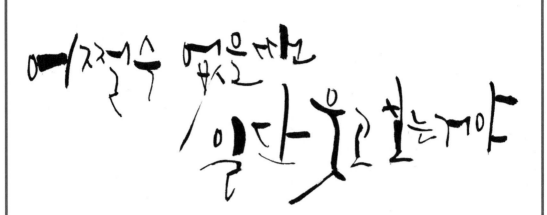

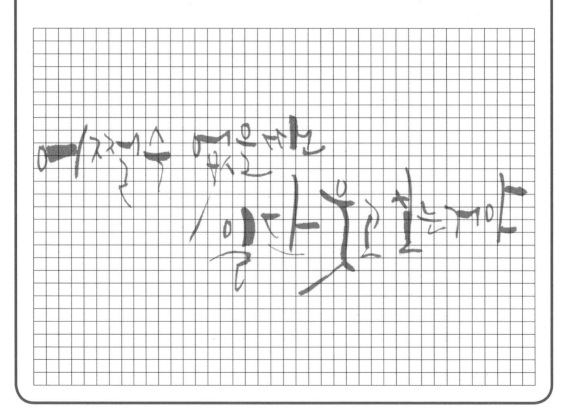

잔잔한 바다에서는
좋은 뱃사공이 만들어지지 않는다
영국속담